中國篆刻名品 [十三]

西泠八家篆刻名品（下）

上海書畫出版社

《中國篆刻名品》編委會

主編

　王立翔

編委（按姓氏筆畫爲序）

　王立翔　田程雨

　朱艷萍　李劍鋒

　陳家紅　張恒烟

　張怡忱　楊少鋒

本册釋文注釋

　田程雨　陳家紅

本册圖文審定

　朱艷萍　陳家紅

前言

王立翔

中國印章藝術歷史悠久。殷商時期，印章是權力象徵和交往憑信。雖然印章的產生與密不可分，但在不同時期的文字演進與審美意趣影響下，形成了一系列不同風格。至秦漢，印章藝術達到了標高後代的高峰。六朝以降，鑒藏印開始在書畫上大量使用，這不僅促使印章與書畫結緣，更讓印章邁向純藝術天地。宋元時期，書畫家開始涉足印章領域，不僅在創作上與印工合作，而且將印章與書畫創作融合，共同構築起嶄新的藝術境界。由於文人將印章引入書畫，并不斷注入更多藝術元素，至元代始印章逐漸演化爲一門自覺的文人藝術——篆刻藝術。元代不僅確立了『印宗秦漢』的篆刻審美觀念，更出現了集自寫自刻于一身的文人篆刻家。在明清文人篆刻家的努力下，篆刻藝術不斷在印材工具、技法形式、創作思想、藝術理論等方面得到了豐富和完善，至此印人輩出，流派變換，風格絢爛，蔚然成風。明清作爲文人篆刻藝術的高峰期，與秦漢時期的璽印藝術并稱爲印章史上的『雙峰』。

記錄印章的印譜或起源于唐宋時期。最初的印譜有記錄史料和研考典章的功用。進入文人篆刻時代，篆刻家所輯印譜則以鑒賞臨習、傳播名聲爲目的。印譜雖然是篆刻藝術的重要載體，但其承載的內涵和生發的價值則遠不止此。印譜所呈現的不僅僅是個人乃至時代的審美趣味、師承關係與傳統淵源，更體現著藝術與社會的文化思潮。以出版的視角觀之，印譜亦是化身千萬的藝術寶庫。

《中國篆刻名品》是我社『名品系列』的組成部分。此前出版的《中國碑帖名品》《中國繪畫名品》已爲讀者觀照中國書畫構建了宏大體系。作爲中國傳統藝術中『書畫印』不可分割的一部分，《中國篆刻名品》也將爲讀者系統呈現篆刻藝術的源流變遷。

《中國篆刻名品》上起戰國璽印，下訖當代名家篆刻，共收印人近二百位，計二十四冊。與前二種『名品』一樣，《中國篆刻名品》也努力突破陳軌，致力開創一些新範式，以滿足當今讀者學習與鑒賞之需。如印作的甄選，以觀照經典與別裁生趣相濟，印蛻的刊印，均高清掃描自原鈐優品印譜，并呈現一些印章的典型材質和形制；每方印均標注釋文，且對其中所涉歷史人物與詩文典故加以注解，幫助讀者瞭解藝術傳承源流。各冊書後附有名家品評，在注重欣賞的同時，透視出篆刻藝術深厚的歷史文化信息。叢書編排體例分爲兩種：歷代官私璽印以印文字數爲序，文人流派篆刻先按作者生卒年排序，再以印作邊款紀年時間編排，時間不明者依次按照姓名印、齋號印、收藏印、閑章的順序編定。姓名印按照先自用印再他人用印的順序編排，以期展示篆刻名家的風格流變。

《中國篆刻名品》以利學習、創作和藝術史觀照爲編輯宗旨，努力做優品質，望篆刻學研究者能藉此探索到登堂入室之門。

一

簡介

乾隆末期至咸豐年間，陳豫鍾、陳鴻壽、趙之琛、錢松四人繼『前四家』而起，後人稱爲『西泠後四家』。

陳豫鍾（一七六二—一八〇六）精研金石文字，治印法度嚴謹，工整秀麗，章法自然，有書卷氣，平和中有機變。陳氏注重對傳統技法的繼承，因此他的篆刻深得丁敬、黃易的神韵。他的邊款密行細字，自己對此『尤以自矜』。

陳鴻壽（一七六八—一八二二）篆刻不爲師法所囿，博采衆長，所刻跌宕自然，蒼茫渾厚。創作中自我意識强，極力主張要有天趣、有個性。他明確地舉起『尚意』的旗幟，聲稱『古人不我欺，我用我法，何必急索解人』。

趙之琛（一七八一—一八五二）刻印『能盡西泠諸家之長』，集浙派技法之大成，在精、巧、美的方面功力極深。他一生治印近萬，故而使得其在刀法、字法上都極爲精熟，形成較爲固定的模式，對浙派技法表現最爲明顯突出。

錢松（一八一八—一八六〇）篆刻取徑丁、蔣二家的渾厚古茂，用刀生辣，切中帶削，使刀如筆，章法注重大局，不拘小節，作品處理嚴而古意盎然，是浙派中頗有建樹的印人，趙之琛評曰：『此丁、黃後一人，前明文、何諸家不及也。』錢松的印風對晚清民國印風的轉變和開拓，産生了較大的影響。

浙派在乾隆、嘉慶、道光、咸豐時期，稱雄于印壇足有百餘年，此爲其盛世之時，印人多追其風格，是當時其他印學流派所不及的。

其後趙之謙、徐三庚、吳昌碩、齊白石等人皆是從浙派入手，轉而演變出自家風格的。

本書印蛻選自《西泠八家印選》《二十三舉齋印摭》《傳樸堂藏印菁華》《慈溪張氏魯盦印選》《明清名人刻印匯存》等原鈐印譜，部分印章配以原石照片。

二

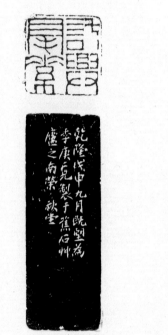

南榮：南窗。

秋平道人：丁良卯，字秋平，號秋室、月居士，浙江杭州人。清代篆刻家，篆刻得力于宋元，朱文喜用小篆，圓轉自如，遒勁秀雅，自成面目。

陳豫鍾

託興毫素
乾隆戊申九月既望，為季庚二兄製于蕉石草廬之南榮。秋堂。

說品翰墨
丁未八月十日，仿秋平道人法于求是齋。陳豫鍾記。

紹杓之印
己酉十二月刻，充辛楣四兄文房。友弟陳豫鍾。

祝德風印
乾隆庚戌冬日刻，充培南兄文房。秋堂。

趙輯寧印・素門

書法以險絕為上乘，製印亦然。要必
既得平正者，方可趨之。蓋以平正守
法，險絕取勢，法既熟，自能錯綜變
化而險絕絕矣。予近日解得此旨，其眼
人當不謬予言也。辛亥二月十有三日，
秋堂并記。

佛盦

辛亥九月，秋堂為佛庵先生製。

懶雲

乾隆辛亥三月，武林陳豫鍾。

恐修名之不立

壬子三月為研北詞丈製。陳豫鍾。

趙輯寧：字素門，浙江杭州
人。清代藏書家，家有古歡
書屋、星鳳閣藏書。

恐修名之不立：語出戰國楚
屈原《楚辭・離騷》。

長毋相忘

關中爲秦漢建都之會，近年掘得瓦當文字甚多，過其地者，各挾以歸。文皆吉祥，字更精妙，中有「長毋相忘」四字，可施于簡牘，因撿青田舊坑製之，惜腕力弱甚，運刀草刻，愧合作耳。庚戌七月九日，秋堂記。

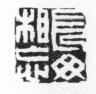

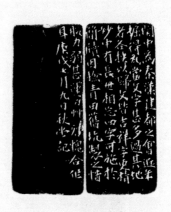

汪彤雲印
壬子三月，秋堂爲錦裳大兄製。

素情自處
乾隆癸丑長至後十日，課餘閣不違《印史》，略有會意，捉刀製此。秋堂記。

王健庵
辛亥冬，爲百石齋主作。秋堂。

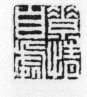

不違：何通，字不違，不韋，江蘇太倉人。明代篆刻家，他研習蘇宣刀法，亦攻秦漢古印，著有《印史》。

希濂：陳希濂，字秉衡，號瀫水、穀水、石夢庵主，浙江杭州人。清代書法家，著有《瀫水草堂詞集》。

杭理之印

乙卯四月作于求是齋。　秋堂。

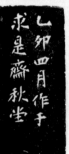

希瀫之印

製印署款，昉于文、何，然如書丹勒碑。然至丁硯林先生，則不書而刻，結體古茂。聞其法，斜握其刀，使石旋轉，以就鋒之所向。余少乏師承，用書字法，意造一二字，久之腕漸熟，雖多亦穩安，索作者必兼索之，為能別開一徑，鐵生詞丈尤亟稱之。今瀫水大兄極嗜余款，索作跋語于上，因自述用刀之異，非敢與丁先生較優劣也。甲寅長夏，秋堂並記。

青門生

昔召平種瓜長安，瓜最美。唐李嶠有『青門五色瓜』之句。勝國沈仕善書畫，有青門山人之號。今瀫水大兄亦曰『青門山人』，豈性喜食瓜而號之邪？抑所藏書畫勝于山人，雖襲其名而定有以傲之邪？余不能窺其意之所在，聊述二說以塞責，異日將求其解，再為跋之何如？乾隆乙卯四月廿六日，并記于求是齋，秋堂陳豫鍾。

又山白箋

乾隆乙卯九月，製于求是齋。陳豫鍾。

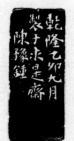

雪房居士所藏

吾宗二西丈，少從丁居士游。詩書鑒別，皆得指授。假館于城南張〔氏〕者有年，張君雪房嗜余篆刻，屬〔丈〕爲介紹，索作此印。并述其有書畫，屬〔丈〕甚多。二西丈，余所服膺者，〔雪〕房搜羅甚多。二西丈，余所服膺者，〔雪〕房與之朝夕討論，所藏大約皆銘心絕品。余最有眼福，倘得盡出所藏以慰饞眼，余固不惜造廬往觀也。乙卯四月望後十日，秋堂并記。

學善堂印
乾隆乙卯十二月，作于求是齋。秋堂記。

留餘堂印
乙卯十月朔日，爲皆令先生作于求是齋。秋堂。

幾生修得到梅華
仿漢玉印，丁巳四月十日，秋堂爲至山二兄。

幾生修得到梅華：語出南宋謝枋得《武夷山中》。

清河
丙辰九月十八日作于求是齋之南榮。
秋堂。

洗翠軒
余與又山同有子猷之好，余好爲竹君
寫貌，又山栽遍座右。因顧讀書之所
曰『洗翠軒』，蓋取老杜雨洗娟娟之意。
出石索篆，漫爾作此。是日，涼風襲
袂，可近筆研，快寫數竿，以寄清興。
并題句云：『數條寒玉拂清池，翠影
蕭蕭不自持。正是西風吹雨過，月明
坐對晚涼時。』丙辰六月上旬五日，
秋堂陳豫鍾，并記于求是齋之南榮。

無塵書室
丁巳七月，木盦二兄屬。秋堂作。

張國裕印
戊午十二月作，爲蓮濱五兄。秋堂。

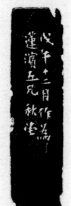

久竹

眉子大兄屬。戊午十二月十三日，秋
堂作于約齋。

陳國觀印

嘉慶戊午六月二日，爲賓子三兄作。
秋堂豫鍾

航陽山居

友篯二兄正之。戊午七月，秋堂作。

書帶草堂

嘉慶己未十一月望後三日，刻爲就庵
詞兄。秋堂。

久竹：語出《莊子·至樂》。

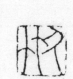

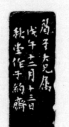

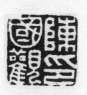

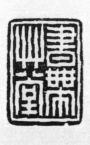

我得無諍三昧：語出《金剛經》：「佛說：我得無諍三昧，人中最爲第一。」

古雲：孫均，字詁孫，號古雲，浙江杭州人。清代諸生，孫士毅孫，工篆隸，善寫生，篆刻宗浙派，尤喜陳鴻壽，所作有勁渾樸之趣。

我得無諍三昧

嘉慶戊午二月廿六日，爲易田先生作于無所不宜齋之南榮。古杭陳豫鍾。

潘學敏印

嘉慶己未十月，爲晴初二兄作。秋堂。潘二兄，係字初晴，秋堂作款時誤筆，慇伯記。

此情不已

庚申五月。作于湯氏之實銘堂。秋堂。

家三秋堂，獨行君子也，古雲閒鄒吾稱道，甚慕之。比南歸，而秋堂已歸道山累月矣。此印以重值得之市肆，古雲殊珍惜之，屬余題記。得身後之交如古雲者，秋堂可以不憾矣。丁卯九月十又二日，曼生記于清江玉帶河舟中。

九

覺庵

莊子云：「有大覺而後知大夢。」余年三十有二矣，已屆安仁二毛之歲，獨抱子建《七哀》之悲。奉倩傷神，絃偏屬斷；伯道無子，草不宜男。念人生之如寄，感靈夢之頻驚，偶誦《南華》輒有微悟，其敢自爲覺者乎？愛以覺庵自號，聊以寓吾意之所存焉耳。嘉慶庚申十二月十七日午後，汪阜。并屬秋堂陳君記于石。

獨坐庵

嘉慶辛酉七月，秋堂。

不使孽泉

鐵生詞丈向有是印，爲小松黃司馬所作，今春遭崑岡之厄，復屬余補刻。檢篋中得石符其式，因奏刀以應，惜邯鄲學步，知不能頻完舊觀也。辛酉四月一日，陳豫鍾并記。

臣履填印

辛酉十月作于求是齋。錢唐陳豫鍾。

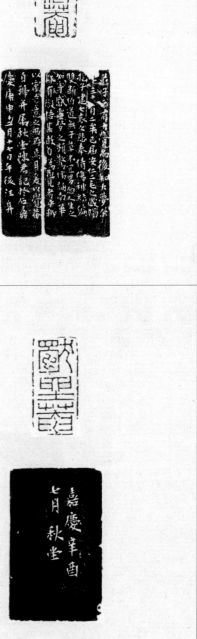

雲在意俱遲：語出唐代杜甫
《野望》。

覯縷：逐條陳述。

藕漁啓事

秋堂陳豫鍾作于汪氏之遲雲館。嘉慶
壬戌八月十日記。

老九

鐵生詞丈索篆。壬戌二月十日，秋堂。

蓮莊書畫

昔人云，古來無不讀書之書家，無不
善書之畫家。夫畫原從書出，而善書
又必本于讀書。凡其所必讀之書，務
須焚香獨坐，三復得深思。又取古人
石刻之可學者，朝夕臨仿，形神俱肖
之，然以蓮莊妙年，識見高曠，諒必
惟日孜孜，無事余之覯縷也。嘉慶壬
戌十一月五日，并記于求是齋，秋堂。

如此則其流露于楮素間者，無非盎然
書味也，無非淵然靜趣也，無非古人
法則也，而畫法在其中焉。余向來持
論如此。今蓮莊兄索作是印，聊與商
論，如此。今蓮莊兄索作是印，聊與商

雲在意俱遲

癸亥十月，秋堂作。

陳豫鍾

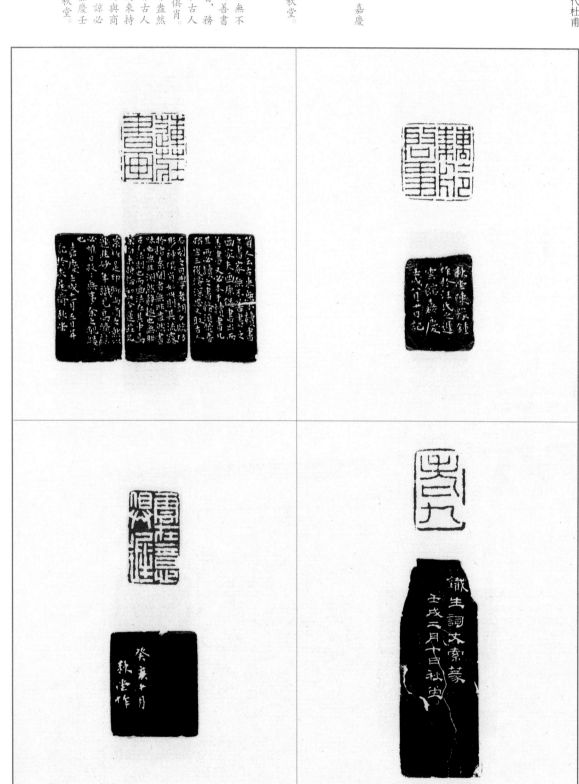

一一

許乃蕃印

癸亥十月八日鐙下，作于倪氏之經鈕堂，秋堂。

穀貽堂印

秋堂作，癸亥十月。

乃賡

癸亥十二月，秋堂。

蓮莊

昨過曼生種榆仙館，出觀四子印譜，乍見絕漢人手筆，良久，覺無天趣。不免刻意，所謂篤古泥規模者是也。四子者，董小池、王振聲、巴予藉，胡長庚，皆江南人，茲爲蓮莊索篆，漫記于此。甲子十月十有九日午後，秋堂。

董小池：董洵，字企泉，號小池、念巢，浙江紹興人。清代醫學家、篆刻家，治印宗法秦漢，多用切刀，蒼莽勁澀，不多作媚嫵之態。

胡長庚：胡唐，又名長庚，字子西，號西甫，安徽歙縣人。清代篆刻家，自秦漢而下至程邃，無不逼肖入微。

巴予藉：巴慰祖，字予藉、子安，號雋堂、蓮舫，安徽歙縣人。清代篆刻家，宗法秦漢，旁參宋元，工整秀勁，書體與布局構思極精。

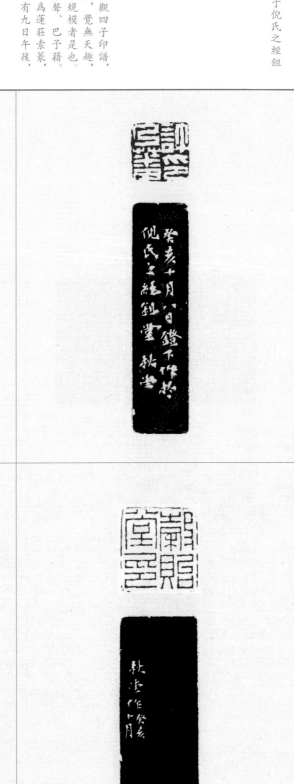

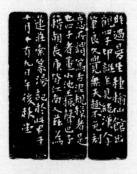

郁陛宣：郁禮，字佩先、佩宣、
陛宣，號潛亭，浙江杭州人。
清代藏書家，家聚書甚富，
藏書頗具規模，藏書樓「東
嘯軒」與同郡趙氏「小山堂」
名舉一時。

綉虎後人

嘉慶甲子八月三日，作于求是齋。秋
堂陳豫鍾。

最愛热肠人

余少時侍先祖半村公側，見作書及篆
刻，心竊好之，并審其執筆運刀之法。
課余之暇，惟以二者為事也。
十八九漸為人所知，至弱冠後，遂多
酬應，而于鐵筆之事尤黟。時有以郁
者，始悟運腕配耦之旨趣。又縱觀諸
丈陛宣所集《丁硯林先生印譜》見投
家所集漢人印，細玩鑄、鑿、刻三等
遺法，向之文、何，舊習至此蓋一變
矣。後又得交黄司馬小松，因以所作
就正，曾蒙許可，而余款字則為肯
者再，蓋余作款字都無師承，全以腕
為主，十年之後，繞能累千百字為之，
而不以為苦。或以為似丁居士，或以
為似蔣山堂，余皆不以為然。今余社
兄索作此印，并慕余款字，多多益善。
因述其致力之處，附于篆石，以應雅意，
何如？嘉慶癸亥十一月廿三日，坐雨
求是齋漫記，秋堂陳豫鍾。

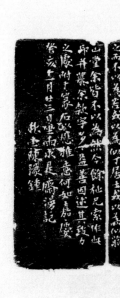

孫恩沛印

乙丑十月，爲苓村八兄。秋堂。

山陰靈芝鄉人

乙丑十一月九日，作于寶月山房。秋堂。

水邊籬落

乙丑又六月廿有七日，作于寶月山房。
秋堂。

蒨蒨士子涅而不淄

乙丑十一月廿日，作于求是齋。秋堂。

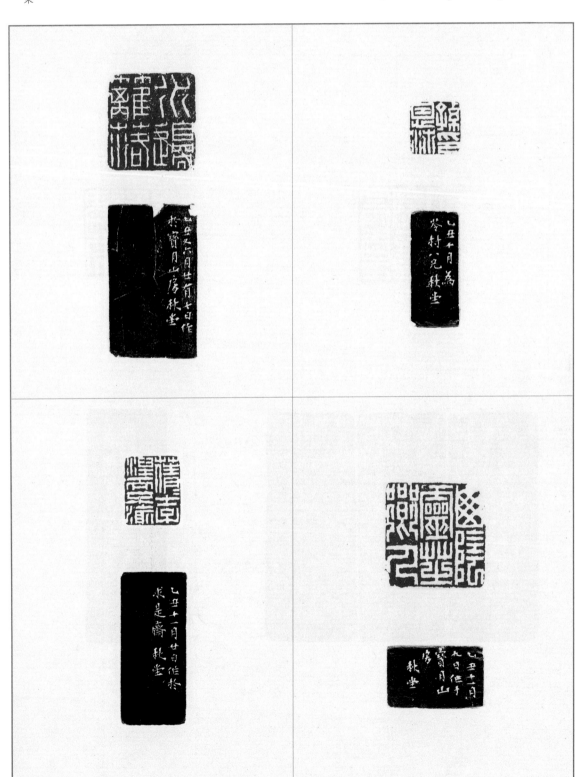

「蒨蒨士子」句：語出西晉束
皙《補亡詩·白華》。

陳豫鍾

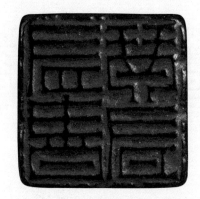

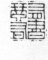

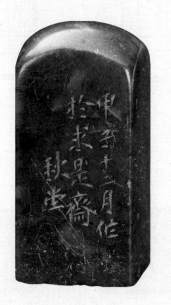

求是齋·陳豫鍾字浚儀·陳豫鍾
印·陳氏浚儀（四面印）

秋堂自作面面印，至精，惜未嘗署款字，
為七十二丁庵長物。輔之二兄嘗選西
泠八家所刻之印，精拓成巨譜，藝林
珍之。兹復輯八家印文之有可考者，
拓為一譜。并徵采雅故以及流傳之緒
最，錄于每印之後，是印譜而兼筆記也。
中元甲子，高敷志。

君山湯以震印
秋堂。

夢蘭李氏
湘芷先生屬作此印，己閏三月，蓋先
生精鑒別，所藏書畫甚夥，未敢輕易
奏刀。然為時已久，因仿漢人印式以
應命，當製不足一軒渠也。秋堂。

輔之：丁仁友，後改名仁，
字輔之，號鶴廬，守寒巢主，
浙江杭州人。近現代
書畫家、篆刻家，
篆刻家，嗜甲骨文，又喜篆刻，
收藏西泠八家印作甚夥，擅
畫花卉瓜果。

高數：高時敷，字繹求，號
絡園，浙江杭州人。近現代
書畫家、篆刻家，高時豐、
高時顯弟，工書畫，花卉人
物而外，尤工畫竹，篆刻取
徑浙派、融會徽派及明代名
家之法，所作工穩端莊。

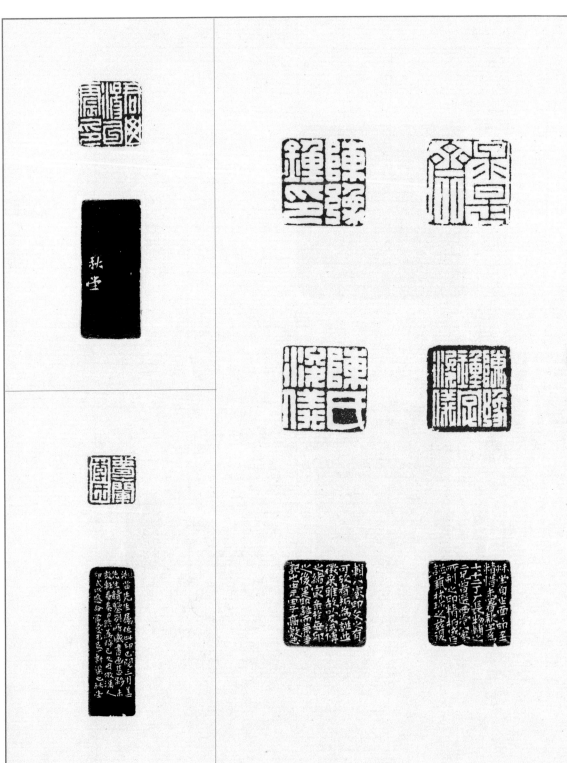

沈溶印信

春蘿外史印，求是齋主作。

施氏友籛

秋堂

盧小鳧印

此外兄秋堂爲小鳧作也。章法□圓，
一時瑜亮，惟曼生可與□抗，小鳧屬
余製款，蛇足可□。□成二月，爽泉記。
□春波幾疊閑鷗之神雕
□神彌遠其迹
□改夢冷□情深小友
□石壽□道人製于瀨上
桑連理館。
□□□□十數皆爲偷兒竊□□江
郭氏一方款語，鄭重□□□見小鳧
此印如重對故人。□□□□祥伯記。

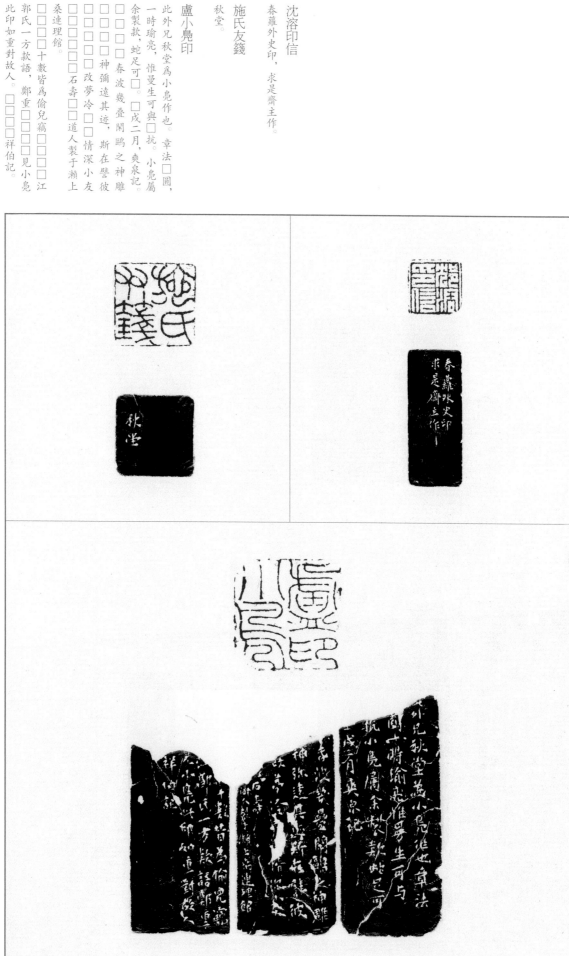

陳豫鍾

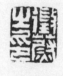

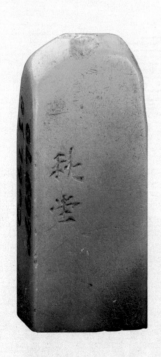

汪成榖：字粟田，號春雨，安徽新安人。清代畫家，山水疏秀嫣潤，名絶一時，花卉亦佳。

子琪
秋堂急就。

施氏友泉
杭州陳豫鍾。

柳泉
秋堂。

汪成榖
秋堂。

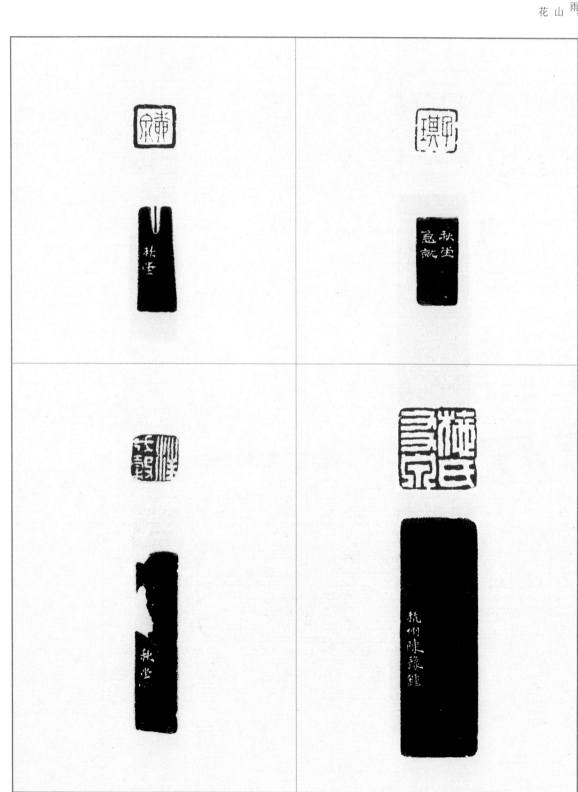

妙因山樵
秋堂為菽雪作。

琴塢
秋堂得意之作。

雪品
秋堂作于求是齋。

快晴閣
秋堂。

琴塢：屠倬，字孟昭，號琴隖、
琴塢，浙江嘉興人。清代文
學家、篆刻家，篆刻專宗陳
曼生，險勁不及，蒼渾過之。
詩與郭麐齊名，著有《是程
堂詩文集》。

二〇

陳豫鍾

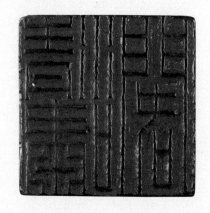

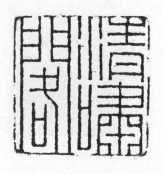

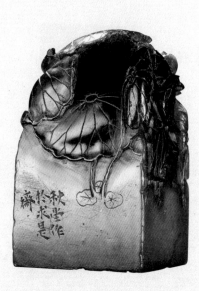

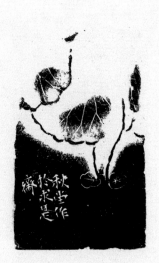

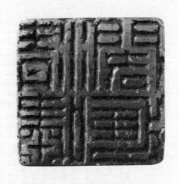

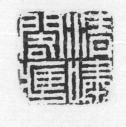

錢唐胡氏珍藏

嫩寒春曉
黃山谷評華光長老畫梅「如嫩寒春曉，
行孤山（水邊）籬落間」，此二語最當，
寶月山人工寫梅，他日定能追蹤長老。
因摘山谷語，刻石贈之。秋堂記。

个齋
秋堂爲又山作。

鄂綠華見日生
余亦以是日生，每欲因此典製印而未
果。衡士兄索作此印，可謂先得我心矣。
秋堂

丙後之作

秋堂爲鐵生丈作。

西梅

秋堂作于汪又山處。

我生無田食破硯

黄司馬馬小松，爲吾宗無軒先生作朱文
是句印，圓勁之中更有洞達意趣。余
此作易以白文，亦略更位置，然究不
若司馬之流動，爲可愧耳！秋堂記。

興秦

秋堂。

我生無田食破硯：語出北宋
蘇軾《次韵孔毅甫久旱已而
甚雨》。

無軒：陳焯，字英之，映之，
號無軒，浙江湖州人。清代
畫家，擅山水，著有《湘管
齋寓賞編》。

二四

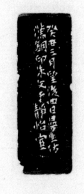

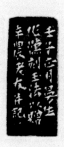

紅豆山房印

丁未之夏，為偉二兄作白文四字印，覆檢存稿，深以拙弱為愧。既而前石為丙丁者收去，乃復為余賀也。此印自謂得前人三昧，用筆在畦徑之外，庶幾保之。己酉二月，曼生跋。

四如室

壬子正月，曼生作漢刻玉法以贈辛農老友并記。

吳氏兔床書畫印

庚戌鞠秋，用鈍叟仿雪漁紅文法。曼生記。

德和私印

癸丑三月望後四日，曼生仿漢銅印朱文于靜怡室。

德嶷之印

癸丑春仲，積雨初晴，坐體和堂中。
祥風披拂，淑氣熏蒸，竟日留連，恍
可人意。九峰大兄屬篆此印，率爾應之，
知不免大眾掩口胡盧也。種榆道人并
記。

汪氏說岩
丙辰秋中，曼生仿漢銅印法。

茗園外史
予性拙率，有索篆刻者恒作意應之，
不敢以其人為進退。接山先生為今日
著作手，精鑒賞，微及鄙作，尤不敢
以尋常酬應例也。吾鄉此藝丁老後，
予最服膺小松司馬。客冬為小松作『蓮
宗弟子』印，用漢官印法，極邀鑒可。
今為接山先生製此，意致亦略相似，
覺半年所學未進，殊可愧耳。丙辰八
月五日，曼生并記。

雪蓮道人
夢華新得金冬心所畫《雪中蓮華》，因
有所悟，即以為號，屬曼生製此印。
嘉慶元年正月廿又三日記。

夢華：何元錫，字夢華，敬祉，
號蝯隱，浙江杭州人。清代
藏書家、金石學家，曾到山
東曲阜訪求古印，搜討漢碑，
古印收藏較富。

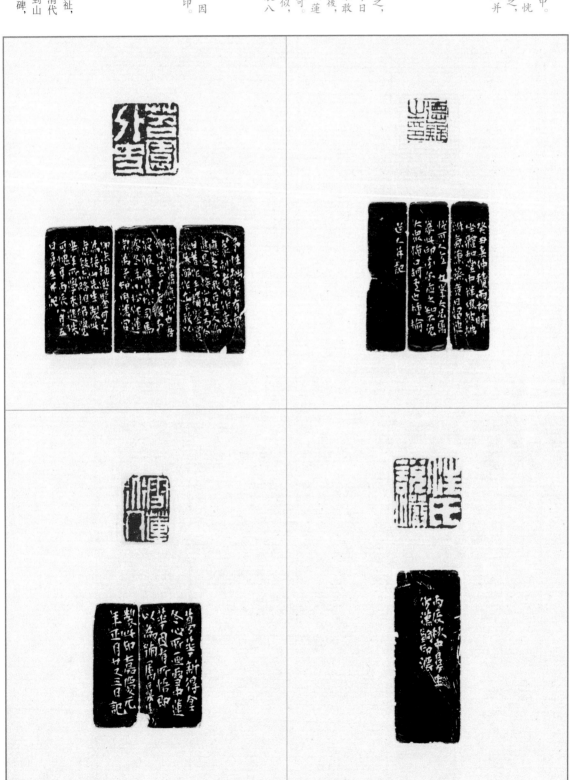

碧坡

乾隆乙卯閏二月，刻于方參軍蘋堂所。

鴻壽謹識。

陳鴻壽

錢塘金氏誦清秘玩
丙辰十月十九日，重之吳興，越六日，
鏡煙堂中撥冗成此。曼生記。

萬卷藏書宜子弟
戊午九月，仿六朝漢銅印法。曼生作
于癸鳳堂。

秋亭汪氏珍藏
丁巳四月，刻應次峰八丈之屬。曼生。

蕭元私印
曼生仿漢刻銅印，爲雨卿七兄。丁巳
三月廿又七日。

萬卷藏書宜子弟：語出北宋
黃庭堅《郭明甫作西齋于穎
尾請予賦詩二首》。

十村散人

十村先生索篆，缺然久不報，會將北行，
撥冗爲之，不及計工拙矣。戊午二月
廿又五日，曼生記。

陳鴻壽

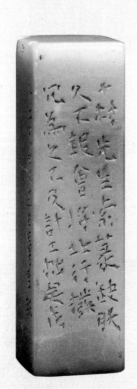

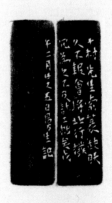

南薌書畫

南薌大兄與余訂交歷下，若平生歡，論書畫篆刻，有針芥之合。其所作印，一以漢人爲宗，心慕手追，必求神似，真參最上乘者。而于拙作迺稱許，豈有嗜痂癖，抑非虛懷若谷耶？平生服膺小松司馬一人，其他所見如蔣山堂、宋芝山、汪繡谷諸君，巴予藉、奚鐵生、董小池、桂未谷，皆不敢菲薄。所相與論次之，所以別正變而峻其防也。古人不我欺，我用我法，何必急索解人。因屬刻此并書以質南薌，不知小松丈見之以爲何如也？戊午六月七日，山左師院珍珠泉上，曼生附記。

茗華館印

記壬子重午日，與鐵生諸君子集古招賢寺。有句云：「高柯綴細花，猶弄娟娟紫。蒙泉貯一泓，虹橋駕空起。得毋蟾蜍精，劃地變流水。」蓋其地有苔花一二本，數百年物也。接山先生別業在此，適攬其勝。因索刻是印，附書博笑。丁巳十月，曼生。

葉以照印

戊午二月，曼生爲東白先生作。

葉以照：字清煥，號東白，浙江杭州人。清代畫家，著有《黃山游草》。

接山：梁寶繩，浙江杭州人。清代官員，梁同書侄，曾官慶遠知府。

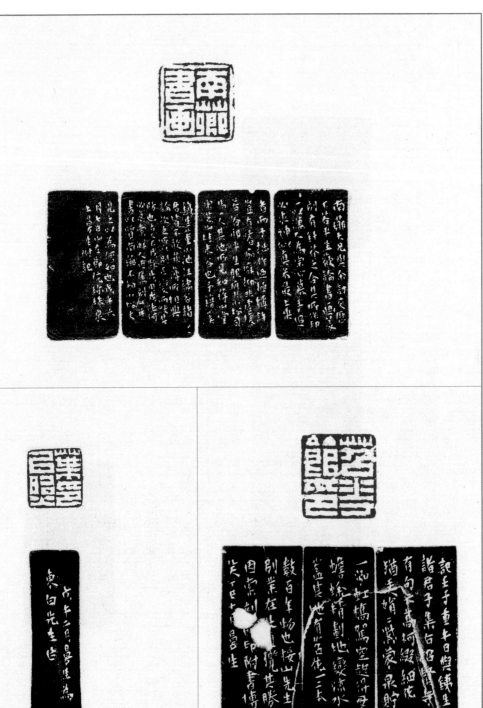

繞屋梅華三十樹

小溪二兄，系衍通仙。家鄰東閣，橫
斜清淺。影瘦吟身，浮動黃昏。香酥
遠夢。愛倩奚九爲圖，更乞孫郎篆句：
『三十樹梅花開後，當與君騎鶴揚州：
十二橋春水漲時，還共我吹簫孤嶼。』
辛酉十又一月，曼生記并製。

林小溪，亦字季游。爲吟軒尊公父執
此印陳公佳作，故吟翁猶重之。甲子
仲春，讓之觀，屬之記。

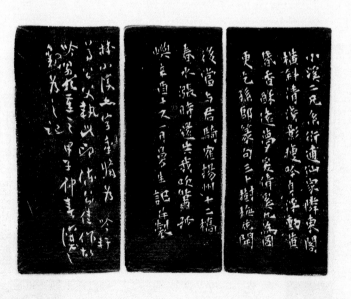

久安室印

諸城相國太夫子鑒玩。嘉慶七年壬戌
七月廿又八日，錢塘陳鴻壽謹刻。

阿紅吟館

壬戌十月，曼生作。

陳希濂印

嘉慶七年，壬戌之秋七月既望，都門
客寓爲穀水吾兄作。曼生弟記。

祝德芬印

壬戌二月十七日，曼生。

諸城相國：劉墉，字崇如，
號石庵，山東諸城人。清代
著名政治家、書法家，官至
體仁閣大學士，爲清代四大
書法家之一。

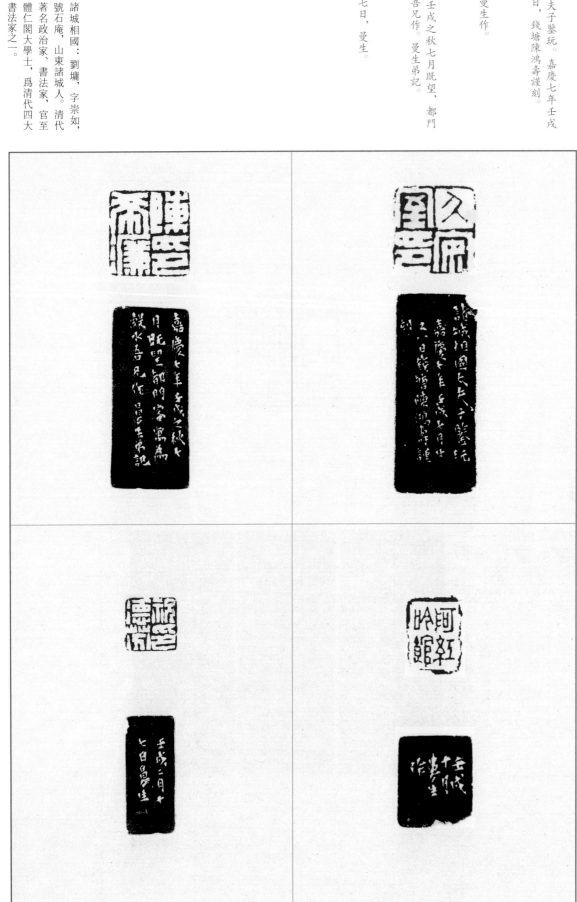

信芳：劉鐶之，字佩循，號
信芳，山東諸城人。清代官員，
劉墉之侄，曾官吏部尚書。

謝盦：錢枚，字枚叔，實庭，
號謝盦，浙江杭州人。清代
文人，工詞，以清麗稱，著
有《心齋草堂集》。

聲仲父
　嘉慶壬戌九月四日，舟泊津門。和村
持二石來，爲聲仲索刻，曼生記。

宗伯學士
　信芳夫子大人命作。庚申七月朔，受
業陳鴻壽。

齋心草堂
　曼生爲謝盦先生作，壬戌八月。

犀堂
　壬戌十月，曼生作。

陳鴻壽

三二

青士手校

癸亥八月，曼生作。

魯儂詩畫

癸亥八月五日，曼生作為魯儂二兄。

濃華野館

曼壽為邁盦先生作。癸亥九月。

時以印草相質，佳甚。

崧庵侍者

蒙泉詞丈每于大士誕日寫象布施，舊鈐『崧庵侍者』印意不愜，屬余重製。癸亥九月十又七日，曼生記。

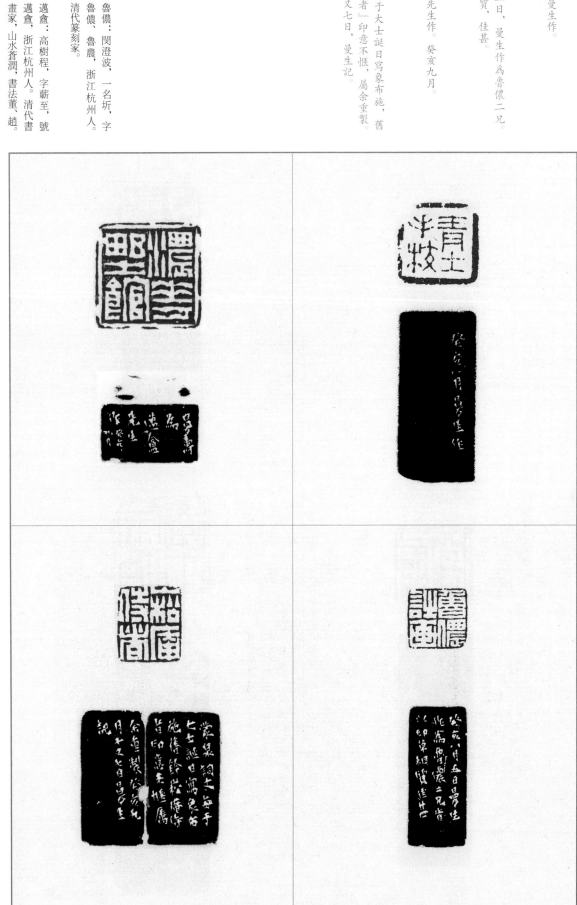

魯儂：閔澄波，一名圻，字魯儂，魯農，浙江杭州人。清代篆刻家。

邁盦：高樹程，字蘄至，號邁盦，浙江杭州人。清代書畫家，山水蒼潤，書法重、趙。

郭麐：字伯祥，號頻伽，江
蘇蘇州人。清代文學家，善
填詞，是浙西詞派重要人物，
兼善篆刻。

爽泉：高塏，字子高，子才，
號爽泉，浙江杭州人。清代
書畫家，書法得歐、褚神髓，
工花鳥，能篆刻，所作介于
陳豫鍾、陳鴻壽之間。

吳江郭麐祥伯氏印

壬戌二月望日，頻伽、曼生集飲胰碧
樓。頻伽屬曼生製是印，而屬填款其側。
爽泉識。

靈華仙館

遠春將之豫中，刻此贈別。　嘉慶甲子
九月廿又五日，曼生并記。

種桃山館

乙丑六月二日，為小蘭仁弟作于汪君
士峨之青芙容山館。曼生記。

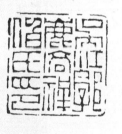

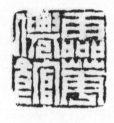

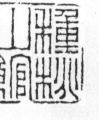

臼研齋

文甫介小石索刻此印。乙丑二月,曼生。

小檀欒室

乙丑六月,曼生將之嶺南,臨別時爲
余刻此。倉卒不及署款,不可不記也。
琴鶡

憶秋室

曼生爲小謝作。乙丑正月。

松宇秋琴

嘉慶乙丑正月廿又六日,曼生爲雲樵
二兄作。

小謝:錢廷烺,字小謝,齋
號伽楠仙館,浙江杭州人。
清代文人,曾官昆山縣令。

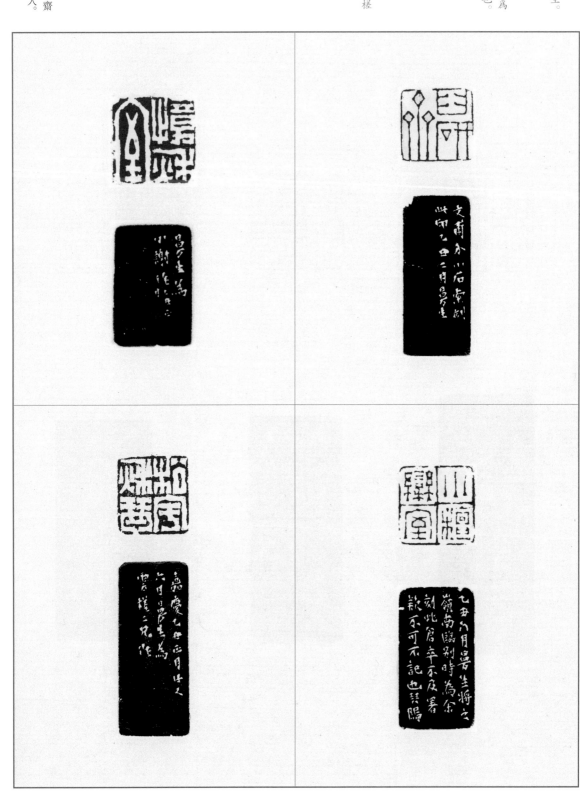

濃華澹柳錢唐

曼生爲秋堂先生作。乙丑三月十七日

記。

陳鴻壽

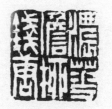

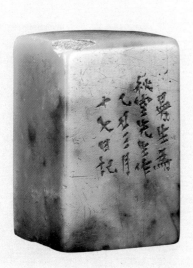

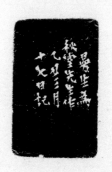

問梅消息

心如工畫梅，刻此爲贈，余將南行，
即以志別。乙丑六月十又一日，曼生。
予自甲辰年與曼生交，迄今二十餘年，
兩心相印，終無間言。篆刻予雖與之
能同，其一種英邁之氣爲余所不及，
若以工緻□□而論，余固無多讓焉〔心〕
如出此見示，漫記數語于上。秋堂。

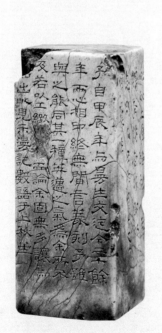

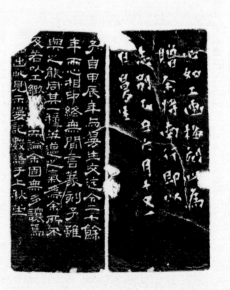

聽香：江步青，字雲甫，號
聽香，浙江杭州人。清代文人，
工詩、善書、擅治印。

選樓：譚敬昭，字子晉、康侯，
號選樓，廣東陽春人。清代
官員，文人，曾官戶部主事，
工文詞。

王恕私印

乙丑五月十日，心如過訪小蒜亭，屬
□□□。曼生。

夢華盦

曼生為聽香作。乙丑五月二日，秋堂
補款。

學以劉氏七略為宗

曼生為選樓作。嘉慶丙寅五月廿二日。

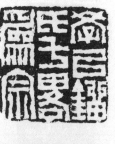

琴書詩畫巢

戊辰九月廿又五日，曼生于石經樓作。

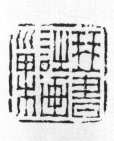

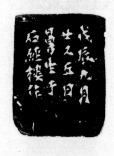

七薌詩畫

甲戌七月刻，充玉壺山人文房。曼生記。

汪瑜之印

漢銅印法，爲天潛先生作。曼生。

王思鈴印

丁卯二月三日，曼生作，用漢銅印法。

百齡之印

錢唐後學陳鴻壽刻。

七薌：改琦，字伯韞，號香白、
七薌、七香，上海人。清代
畫家，喜用蘭葉描，仕女衣
紋細秀，造型纖細，敷色清雅，
創立了仕女畫新的體格，時
稱『改派』。

汪瑜：字季懷，號天潛，浙
江杭州人。清代文人，汪憲子。

南宮第一

曼生爲書農太史同年作。丙寅六月七
日。

外大父書農胡公，以駢體詩文蜚聲翰
苑，寔研究經義，于《尚書》《毛詩》
《爾雅》、三禮，皆有纂述。游泮水時，
製藝中即引用《周官》《礼記》注疏，
惜說經書早佚，僅以詩文集刊行。庚
辛之變，公後人先後殉節，手澤蕩然。
曾學上燕臺，游閩粵時爲搜羅此印，
爲陳丈曼生所作。藏篋有年，去秋公
從孫憲曾生子恒，繼爲公後，今周晬
之辰，謹以此畀之，亦冀爲提戈挈印
它日克繩祖武云。光緒辛巳八月，泉
唐汪曾學謹誌，并屬同里金承諧鐫之。

書農：胡敬，字以莊，號書農，
浙江杭州人。清代官員，曾
官翰林院編修，著有《國朝
院畫録》。

汪曾學：浙江杭州人。清代
諸生，曾撰修《國朝杭郡詩
輯三編》。

金承諧：字謹齋，號恭度，
浙江杭州人。清代畫家，篆
刻家，善山水，工鐵筆，喜
仿漢人粗朱文，不加修飾，
得渾厚之氣，蕭蕭青石甚多。

陳鴻壽

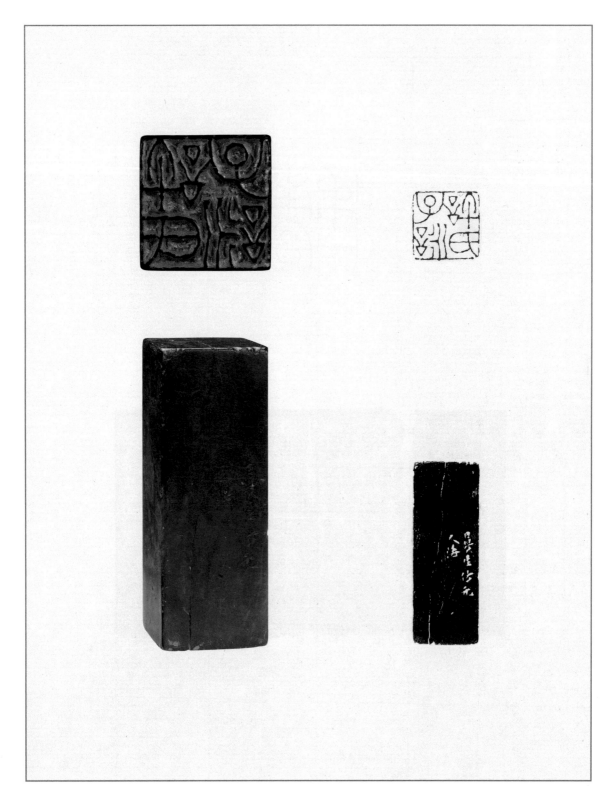

孫桐，字華階，號嘯谷，安徽蕭縣人。清代書畫家，有名于咸豐時。

袁通：字達夫，號蘭村，浙江杭州人。清代官員，袁樹長子，袁枚嗣子，曾官汝陽，河内知縣，著有《捧月樓詩》。

叔美：錢杜，初名榆，字叔枚，更名杜，字叔美，號松壺小隱、松壺，浙江杭州人。清代文人，好游，遍歷雲南、四川、湖北、河南、河北、山西等地。

叔美
曼生。

倬
曼生作。

小謝
曼生。
袁通觀于小倉山房。

宜居士
曼壽陳。

初盦
曼生作。

孫桐
曼生爲嘯谷兄作。

元梅私印

曼生。

邁沙彌・菴羅盦

邁盦屬刻兩面印。曼生。

曉腔

曼生作。

寫經樓

曼生爲梅溪先生製。

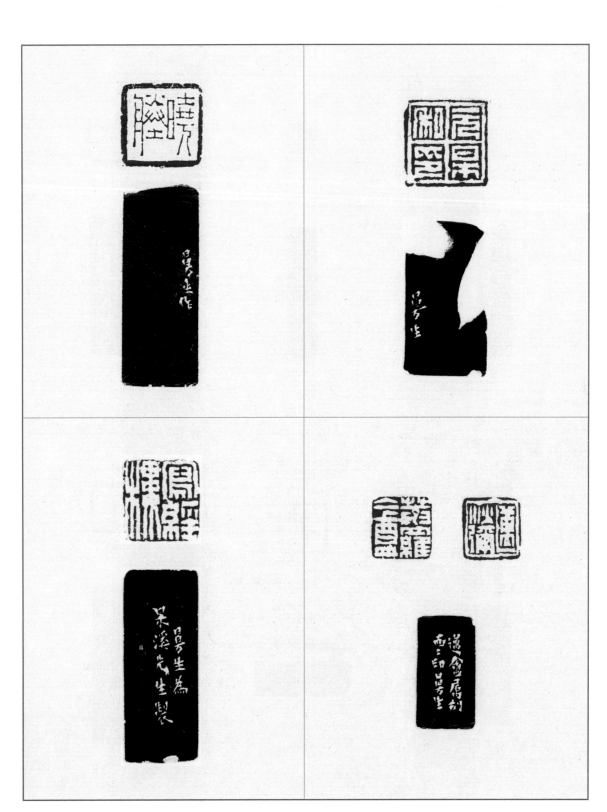

竹盦
曼生。

輝蕢堂
曼生仿漢印法，爲朗谷五叔作于石
經樓。

補蘿盦
曼生爲菽雪二兄作。

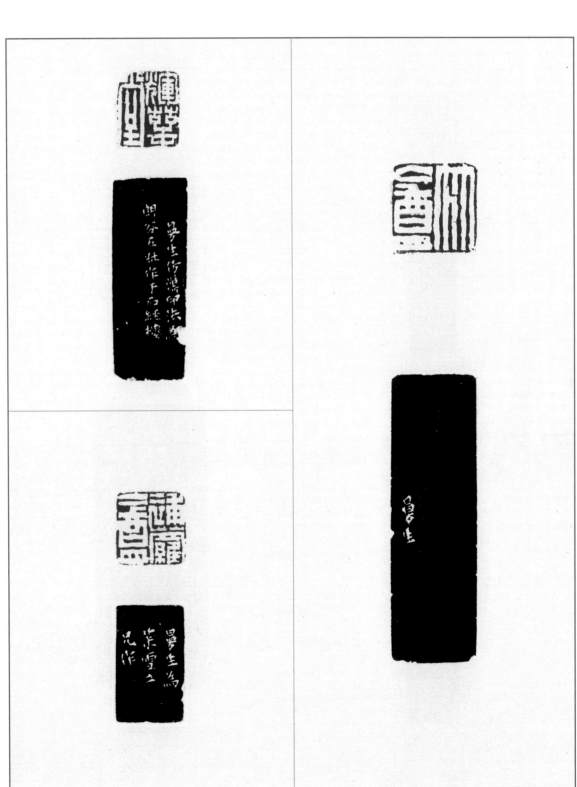

蒼雪軒藏本

漢官私印無逾徑寸者，此仿鈍丁作，
腕力不稱耳。曼生應畫人大兄屬并記。

夢漚亭
曼生屬次閑作。

鰷溪草堂
曉山三兄文玩，曼生。

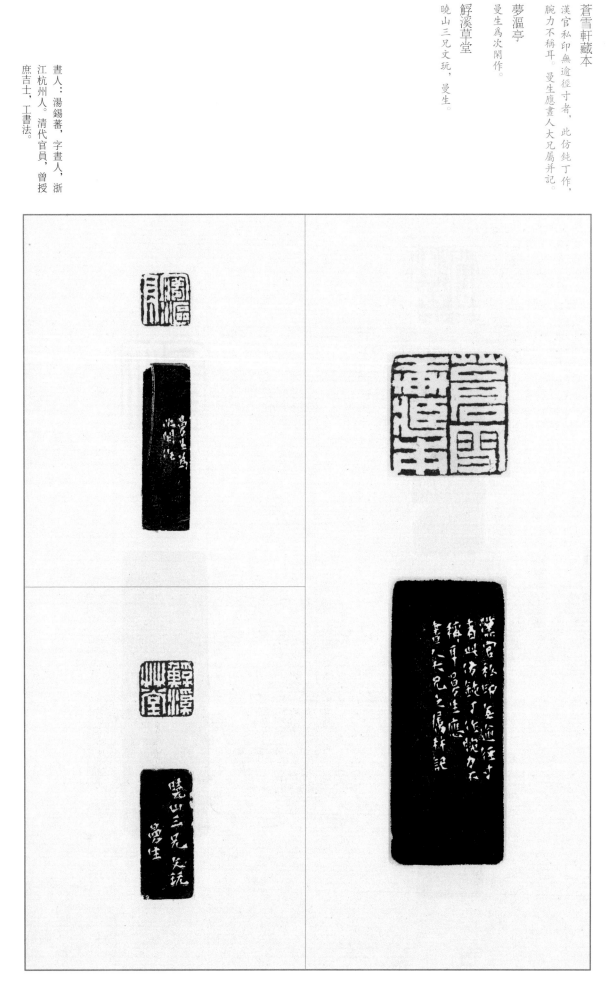

畫人：湯錫蕃，字畫人，浙
江杭州人。清代官員，曾授
庶吉士，工書法。

皆大歡喜
曼生為梅西大兄作。

石鄜山樵
曼生為西澗作。

山蔋亭
曼生。

魯農詩畫
魯農二兄屬刻。曼生，己未六月廿又七日。

紫雪書畫
曼生篆，惺泉刻。

不語翁
曼生為古歡二兄。

自然好學
天潛老人自顔其吳門別業齋居四字，
屬刻并記。曼生。

聽香
曼生作。

惺泉：高日濬，字犀泉，惺
泉，浙江杭州人。清代篆刻家，
陳鴻壽妻弟，篆刻得陳鴻壽
指授，清勁高雅，以脫俗見稱。

「把酒祝東風」句：語出清代
吳綺《醉花陰·春閨》

吳蘭次：吳綺，字園次、蘭次、
豐南，號綺園、聽翁、江蘇
揚州人。清代詞人，其小令
多描寫風月艷情，筆調秀媚，
題材狹窄。

蔕翁：黃丕烈，字紹武、承之，
號蔕圃、紹圃，齋號「士禮
居」「百宋一廛」江蘇蘇州人。
清代著名藏書家、目錄學家，
輯刊有《士禮居叢書》。

十年種木長風烟：語出北宋
黃庭堅《郭明甫作西齋于潁
尾請予賦詩二首》其一。

蟬蛻俗學之市：語出北宋黃
庭堅《再和公擇舅氏雜言》。

雙紅豆齋
把酒祝東風，種出雙〔紅〕豆。吳蘭
次太守句．曼生為雲伯作印．脫「紅」字。

百宋一廛
茗翁顏新居室曰「百宋一廛」，為藏宋
槧本書所，屬曼生刻印。

十年種木長風烟
曼生作于𤾗鳳堂并記。

蟬蛻俗學之市
曼生為雩門作。

家住錢唐第一橋

丁卯如月，爲松生仁兄作。次閑。

宣心爲妙

戊辰三月七日，次閑篆。

洗桐吟館

乙丑八月仿漢銅印式，趙之琛。

山陰高頌禾粟庵之印

道光丙午六月，次閑。

如月：農曆二月的別稱。

高頌禾：字隸仲、衡泉，號
茗卿、稿山、粟庵。清代官員，
曾官福清縣令、兩淮鹽大使，
著有《暴麥亭集》。

春甫

丁卯二月二日，次閑作。

雷溪舊廬

春府大兄屬篆。次閑趙之琛，丁卯二月朔後一日。

休寧，山水之區，而雷溪出其東。林壑曼延，溪流澄澈，極幽邃之勝。宜居是鄉者之有人焉，特立而秀出也。同年孫舍人春府，世居于此。自唐末迄今垂千年，耕讀仕宦，子孫無有去茲鄉者，其可風也歟。春府嘗寄籍吾湫之仁和，旋官京師，以憂還里。念先人之舊廬，眷戀不忍去。今冬復將入都，且訂余偕行。余故越產而居于杭，其舊廬曰『琴塢』，是與春府同有故土之念者。今觀次閑所篆茲印，蓋有根觸，遂為原其作印之緣，而并索次閑刻之印側。丁卯二月八日，屠倬記。

余慈柏、吳黔山、江聽香同觀于萍寄室。

趙之琛

五三

俠骨禪心

戊辰二月廿製，趙之琛。

暖香樓白事箋

己巳三月，篆于萍寄室。寶月居士趙
之琛。

薄德少福人眾苦所逼迫

右十字余曾爲湯大畫人製小印，蓋仿
漢之作也。賓谷見而愛之，索余刻此，
未識較前作何如。己巳七月，次閑記。

孫蘭枝印

丁卯花朝日，次閑作。

孫蘭枝：字春府、春甫，浙
江杭州人。清代官員，曾官
户部給事中。

「薄德少福人」句：語出《法
華經》。

神仙眷屬

□琅嬛尺素通幽，懷□喜得兩心同。
雙鈞佳話天留在，傳世須憑鄭國公。
裴航事迹渺如烟，誰解間尋物外天。
它日玉筍山下住，梅花相伴過年年。
次閒題。

雪車鶴馭下遙空，始信披香血脈通。
它日蓮山重聚首，願為鶴犬托予風。
翩翩子和韻。

□咫尺雲門路可通，開身穩穩度天風。
龍虎嘉名非浪夸，它年身價冠長沙。
證緣尚有金章約，傳世全憑玉佩功。
秋蟾雖有聯芳桂，不及槐天第一花。
驚嶺逸民。

□眼離群五百秋，于今歸夢到杭州。
只愁一入紅蓮幕，不得頻登黃鶴樓。
玉筍山主。

霧幰雲屏接紫虛，□專□緣修道好樓居。
它年歸向金牛臥，誰識壺中別有天。
足底雲輪□出蓮，幻蹤偶爾寄風烟。

可笑七時徑過□，□香萬里慣乘風。
却喜仙鄉信□□，還憶先生汗馬功。
千石公侯足可夸，居然壽貴屬長沙。
南天鶴舞文星見，誰占春風及第花。
嘉慶壬申九月十九日，次閒次韻。

趙之琛

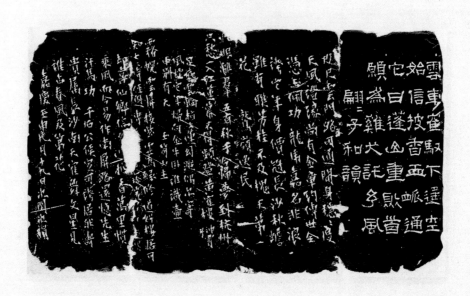

萍寄室

萍寄室記。庚午三月，錢唐湯錫蕃畫人撰，趙之琛記。往者，嘗游齊魯三晉間矣。烟埃漲天，不辨牛馬，倦而求息，則執鬖執巾，都非我族類，塵之懸而不解者，若古釵脚，塵之爽然。使人作數日惡，俯仰曰：亡，予之以惡？中夜忽爽然曰：亡，予既旅焉，以爲不知者爲陳迹。則夫塵垢秕糠，蜓口慘腹，一切不可堪之狀，亦直寄焉，吾又何嫌乎而弗寄之耶。以是得無苦，豈惟旅人，即世之善居室者，委群材，基之，鑒之，內之以日，以年，俾各有寧宇，用心勒矣。而曾無異乎萬物之逆旅，一宿之蘧廬。是故苞而爲竹，茂而爲松，飄而爲蓬，陋而爲蕈。竹也。松也。蓬蕈也。由君子觀之，皆非也。曰：萍也。不知其聚，不知其散，意東意西，聽其所止而休焉，不膠其散，卓矣。而知其解者，爲趙子次閒，儒家者流已，乃浸淫于柱下史之學。委和委蛻，洋洋乎與造物者游。有目巧之室，謚曰『萍寄』。朋來出入不問，主賓晏如也。乃審厥象，命良工規而摹之，來以示予。予惟心猶水也。避礙而通諸海。故任萍之往來于其前而已，無與心猶絮也。沾泥不狂，故任萍之倐忽變幻，而有不變者存。仰此非老氏之言也，大禹之矣。生，寄也。死，歸也。雖周行天下，可以無震于怪物，一室云乎哉？夫次閒既不出戶庭而知之，而予疇昔之猶有竹松蓬蕈之見者存也。是記爲吾友湯畫人所作，今畫人已歸道山矣。甲戌夏，馬煩車殆，而予夢華之見者久矣。之感。誰識西湖鐵筆臣，塵寰謫下幾經春。他年奉詔來雲渡，應向玉堂訪故人。次閒夜，自製此印，并附小詩，以誌知己。

硯水生春

廉波漾碧浮香篆，硯水生春放墨花。
此自撰句也。曩時曾摘字製印，迄今
十載矣。甲戌秋，豫生有湘江之游，
出此石屬刻閑章，遂拓右四字應之。
次閑并記。

補羅迦室

《寶積經》云：「譬如補羅迦樹，隨解之處，中表皆有吉祥之文。」余年來深解得此旨，以吉祥神咒為早課，因顏其室曰「補羅迦」蓋取吉祥意也。吉祥，晝夜六時恒吉祥。吉祥，會上身心俱吉祥。南無吉祥，會上菩薩摩訶薩，摩訶般若波羅蜜。稽首飯依合十謹記，以證吉祥。寶月山南侍者趙之琛，時為嘉慶甲戌如月之吉。

年來澹定作生涯，小隱蓮龕歲月賒。欲識曼殊真妙諦，吉祥文在補羅迦。吐出喃喃咒語聲，簡中妙理認分明。直教心地清如許，水不揚波風自行。結苁已約南屏路，此日先邀入畫圖。卻喜如如誰得似，新篁影裏見真吾。乙亥九月自寫補羅迦室圖海成三絕，附錄于右。次閑記。

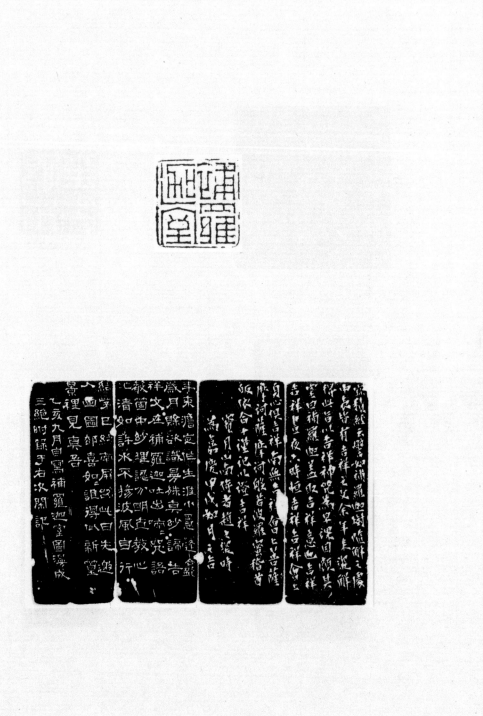

文王不敢侮之民：化用《尚書·康誥》「惟乃丕顯考文王，克明德慎罰，不敢侮鰥寡」句。

文王不敢侮之民

丙子盛夏，雷雨初霽，几榻皆潤。偶閱漢人印冊，不覺技痒，遂爲子安六兄摹此。趙之琛。

萬運

靜觀製，乙亥九月朔日。仿秦印，工整中貴有古橫之氣，此近之矣。不識運師許我何如？越一日，次閒又記。

求真

求道在心，心求真、真靜、真定、真了悟、真覺滿、真覺悟。性空，空一物，不着，却無念，此靜境也。丁丑二月廿日。「得」求真」三字于浴日，因謹録慈訓于右。噫！名者，實之賓，余于斯深有愧焉。之琛。

薔薇一研雨催詩

薔薇一研雨催詩。右初白老人句也。
沈四藏雨屬余奏刀，遂爲仿漢白文。
戊寅四月，次閑。

漢瓦當硯齋

仿《急就章》，刻固匪易而篆尤難。丁
丑冬，過問渠齋中，案漢印譜漫屬作此。
次閑。

恩騎尉印

戊寅四月，擬漢官印。次閑。

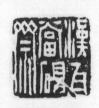

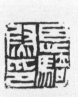

"1" />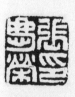

「君莫觀」句：語出北宋晁補之《摸魚兒·東皋寓寄》。

張慶榮：號稚春，浙江嘉興人。張廷濟次子，亦喜嗜古，著有《稻香樓詩草》。

石友鑒定書畫之印
乙酉九月廿日，次閑作。

君莫觀滿青鏡星星鬢景今如許
丁亥夏五月望後二日，次閑篆刻。

張慶榮印
趙之琛為稚春世講仿漢鑄印，戊子秋仲。

二十餘年成一夢此身雖在堪驚。回
首舊游何在柳烟花霧迷春

仿漢兩面印。丁亥六月，次闓。

趙次闓先生作兩面印。
康甫盟弟游靖江，得于市中，持以見示。
予考丁亥乃道光七年，正先生四十七
歲，所作渾厚中自有逸氣，欽服之至。
蓋康甫不（甚）〔忍〕棄，屬予為跋數
語。同治甲子十二月小寒節，泉唐閔
魯孫記于滬上。『忍』字訛作『甚』字。

『二十餘年成一夢』句：語出
北宋陳與義《臨江仙·夜登
小閣憶洛中舊游》。

『回首舊游何在』句：語出南
宋曾覿《朝中措·維揚感懷》。

閔魯孫：閔澐，字魯孫，浙
江杭州人。清代篆刻家，師
陳鴻壽。

笙巢：：倪印元，字笙巢，浙江湖州人。清代篆刻家。

石匏：：張開福，字質民，號石匏，浙江嘉興人。清代諸生，精金石，兼善書畫，張燕昌子，尤工寫蘭，亦工刻竹。

臣書刷字

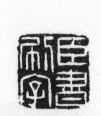

乙未秋九，爲衣垞刻。次閑。

次閑仿漢玉印，真得意作也。道光丁酉十月又記。

笙巢過眼。

次閑仿漢，丁酉三月。

嘉禾館

次閑製，丙申長至。

綠窗人靜・石匏詩翰

庚申十月朔，趙之琛。

此余舊作也，又村持贈石匏，石匏屬刻四字于頂上，蓋仿漢兩面印，以便藏行篋中，遂爲奏刀。道光丁酉四月，次閑記。

錢唐汪氏邁孫所得

次閑作于退庵，甲午三月。

汪邁孫：字我斯，號少洪，浙江杭州人。清代藏書家，道咸中重繕《振綺堂簡明目錄》。

趙之琛

紅了櫻桃綠了芭蕉：語出南
宋蔣捷《一剪梅·舟過吳江》。

紅了櫻桃綠了芭蕉

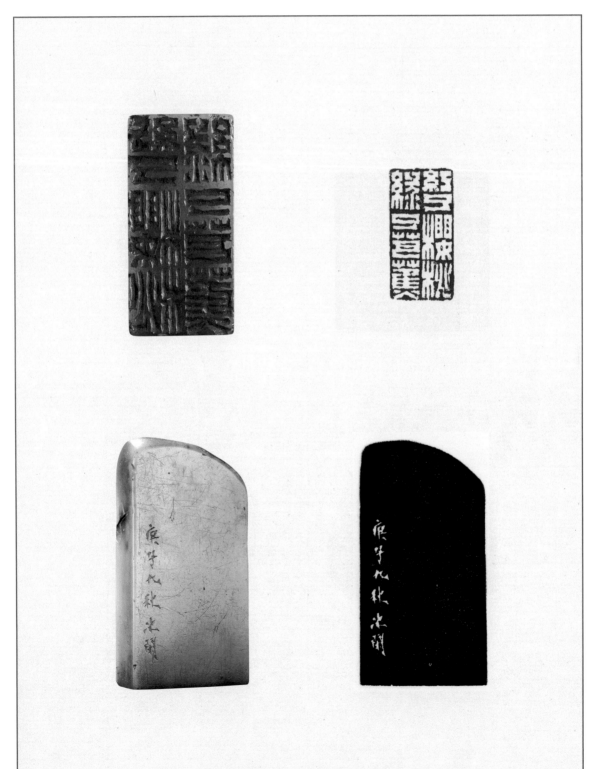

萬橫香雪

枚生先生藏諸名印，無不精妙，茲屬
刻此，余不敢率應，未識賞音者以為
何如？辛丑冬，次閑記。

閩中我舊過

此高達夫句也，隸仲曾游閩中拈句屬刻，為仿漢印。癸卯冬十一月望，次閑并記。

金石刻畫臣能為

道光癸卯嘉平，趙之琛篆。

耐青

次閑仿秦人銀印，癸卯三月。

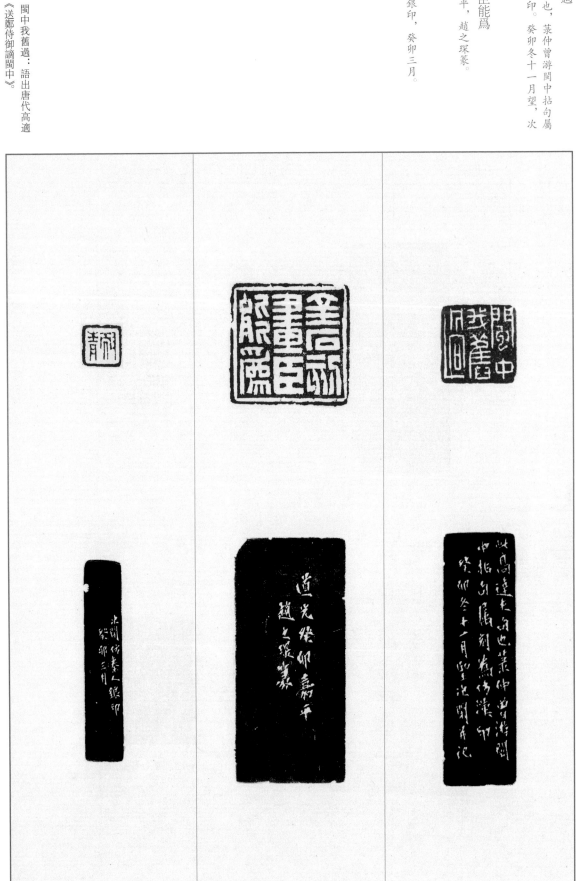

閩中我舊過：語出唐代高適《送鄭侍御謫閩中》。

未能抛得杭州去：語出唐代
白居易《春題湖上》。

靈檀館圖書記
道光甲辰長至後一日，仿松雪老人意。
次閑。

未能抛得杭州去
次閑仿漢急就印，癸卯二月。

樂朋來室
次閑爲梅閣篆，癸卯六月。

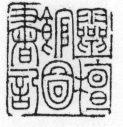

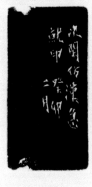

自憐無舊業不敢恥微官

甲辰四月廿有五日，次閒仿漢。

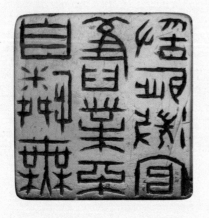

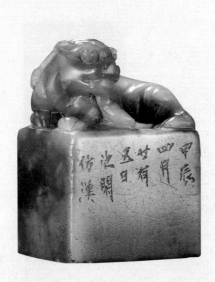

「自憐無舊業」句：語出唐代
岑參《初授官題高冠草堂》。

張曰銜：字秋粟，號思素，
浙江杭州人。清代詩人，著
有《白城詩鈔》。

秋粟張曰銜印

道光戊申四月，次閑爲秋粟仿漢。

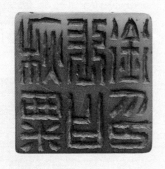

叔度詩畫
次閑爲叔度仿丁居士。

修梅
擬漢玉印，次閑。

戴熙
次閑刻贈醇士世兄即正。

芝蘭室藏閱書
安伯大兄藏書甚富，屬製此印，爲擬
雪漁老人法應之。次閑。

問渠所藏金石
次閑爲問渠作。

孫春父氏珍藏
次閑篆于退庵。

叔度：韓昭華，字叔度，浙
江杭州人。清代文人，工書畫，
精鑒別，富收藏。

戴熙：字醇士，號鹿床，浙
江杭州人。清代著名畫家，
曾官兵部右侍郎，擅畫山水，
學王惲筆墨，尤善花卉竹石。

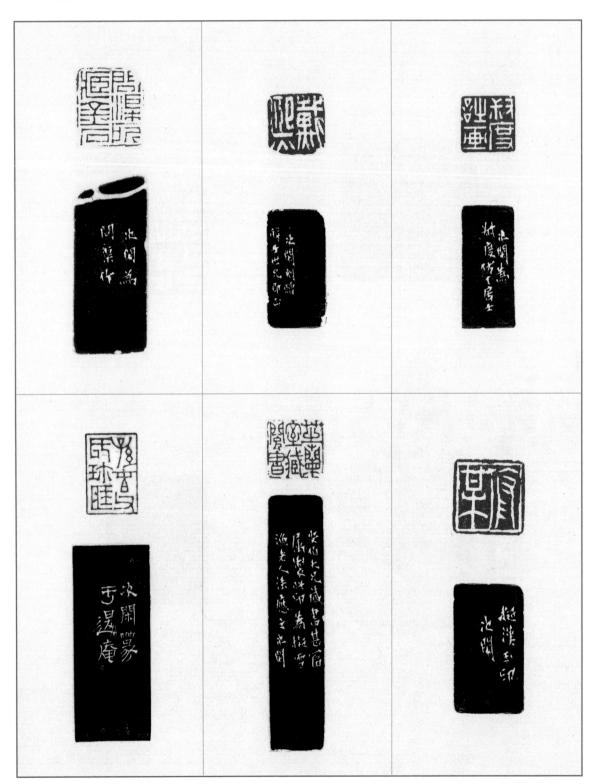

趙之琛

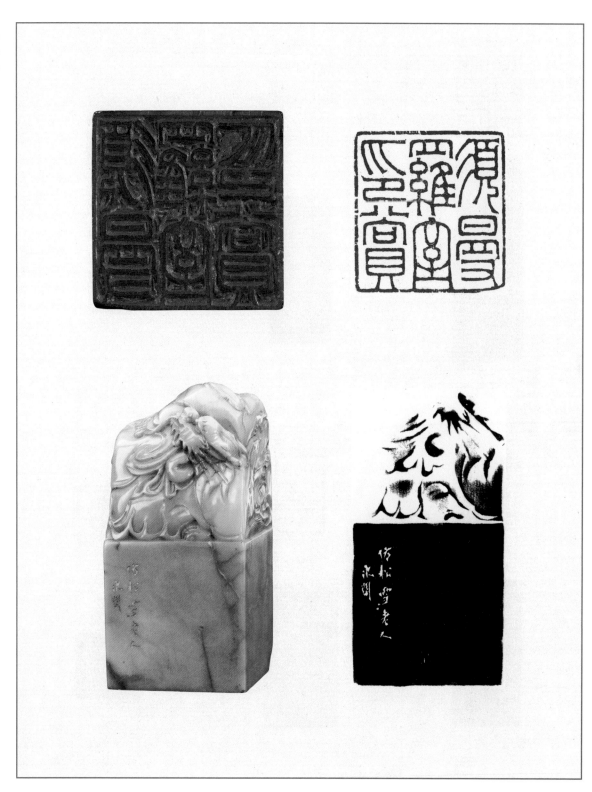

佛弟子
次閑。

海嶽盦門弟子
叔未屬，次閑仿漢。

尋鷗艇
杏樓大兄正。次閑。

雲泉倚聲
次閑爲雲泉仁兄製。

橘香深處
天潛尊伯屬。趙之琛。

心清聞妙香
擬漢玉印。次閑。

海嶽盦門下弟子：張廷濟，原名汝林，字順安，説舟，號叔未，眉壽老，海岳盦門下弟子，浙江嘉興人。清代金石學家、書法家。

杏樓：金城，字子翰，別號杏樓，浙江杭州人。清代文人，著有《杏樓詩稿》。

雲泉：方駟，字玉裁，號雲泉、頤翁，浙江杭州人。清代諸生，善刻印，著有《疏影庵詩》。

文字飲金石癖翰墨緣

意在鈍丁、小松之間。道光丙六月，
次閑記。

靈和秋柳
次閑篆刻。

欲將書劍學從軍
次閑仿漢。

佛弟子
次閑篆。

六舟自作，甲申立秋日也。

何減驃騎
次閑篆于補羅迦室。

臣心如白水
次閑爲心泉篆刻

長樂無極老復丁
次閑刻贈頻翁精鑒

六舟：釋達受，俗姓姚，名達受，字六舟，號慧日峰主、南屏退叟，浙江海寧人。清代書畫家、金石學家，精於金石傳拓，篆刻師法浙派，上追秦漢，布局規整，筆畫端莊。

何減驃騎：語出南朝宋劉義慶《世説新語・栖逸》何充勸何準出仕之典，爲兄弟齊美之意。

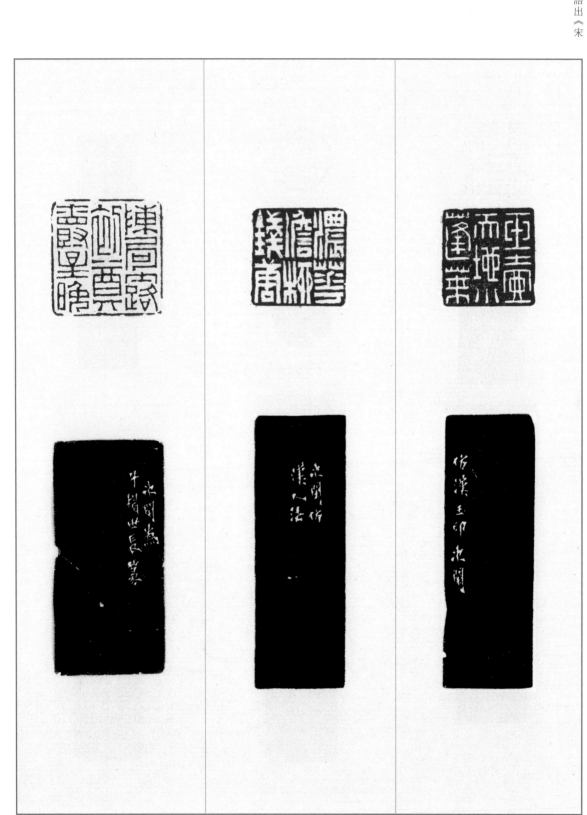

玉壺天地小蓬萊
仿漢玉印。次閑。

濃華澹柳錢唐
次閑仿漢人法。

陳局露初奠爵星晚
次閑爲子楣世長篆。

小魯詩草
次閒仿漢刻章。

身其康疆
次閒仿漢刻銅法。

樂安
次閒爲雨珊製。

託興毫素
次閒趙之琛作于竹影。

寄情詩酒
次閒爲景南製。

萬事付懶惰
次閒爲華海作于萍寄室北窗。

樂琴書以消憂：語出東晉陶
淵明《歸去來兮辭》。

冰絃玉塵風流在：語出南宋
李彭老《高陽臺·寄題蓀壁
山房》。

華滿翠壺熏研席：語出南宋
周晉《清平樂·圖書一室》。

茸庵：高學治，又名治，字
叔荃、荃甫，號高五、茸庵，
浙江杭州人。清代廩生，曾
官台州教授。

嫵媚

擬漢銅印。　次閑。

樂琴書以消憂

擬漢玉印。　次閑。

冰絃玉塵風流在

次閑作于退盦。

三十學詩

竹虛三十始學詩，屬刻此印以記歲月。
次閑。

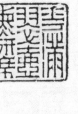

華滿翠壺熏研席

次閑爲茸庵仿丁居士。

陸機之印

道光辛丑冬十二月，次山與問渠同客
新安程氏信古堂，問渠篆此，越六載，
耐青刻。

陸機：字仲里，號次山，鐵園，
浙江杭州人。清代諸生，詩
古文詞，經義書畫，無一不精，
以賣書畫爲生。

問渠：徐楙，字仲繇，號問
蘧、問渠，浙江杭州人。清代
篆刻家，得益于秦漢與浙派，
對先秦璽印多有探索。

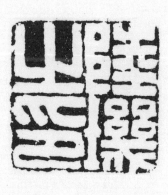

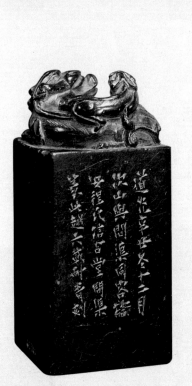

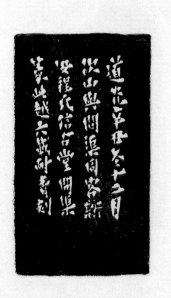

應寶時：字敏齋，浙江永康
人。清代舉人，善畫花卉，
藏書頗豐，著有《射雕詞》。

胡鼻山：胡震，字聽香、亥甫，
號鼻山，胡鼻山人，浙江杭
州人。篆刻取法漢印與浙派，
嘗與錢松游，受其影响所刻
多猛利拙樸。

虎帳紅鐙鴛帳酒
戊申十二月，耐青范湖草堂製。

山水方滋
道光己酉冬，耐青為小鐵弟刻于曼華
盦。

應寶時印·永康應敏齋詩詞文字
之印
永康應敏齋詞宗印。庚戌春正，耐青
兩面刻。

胡鼻山
庚戌之春，伯恐我弟偕周子石麓登胡
鼻山。手拓《宋紹聖二年題記》，讀其
文，古意淵然。因思胡與姓合，且向
居山下，即以鼻山為號焉。夫古人手
筆湮没于空山者特多，必須因人而彰，
兹為伯恐刻印并志，以兩賀之。耐青，
立夏前一日。

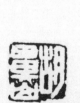
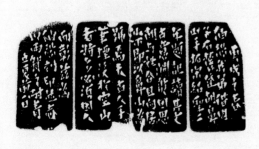

米山人

國朝篆刻，如黃秋盦之渾厚，蔣山堂之沉着，奚蒙泉之沖淡，陳秋堂之纖穠，陳曼生天真自然，丁鈍丁清奇高古，悉臻其妙。予則直沂其原委歸秦、漢，精賞者以屬何如？子雲有道屬刻。己酉仲冬月，耐青。

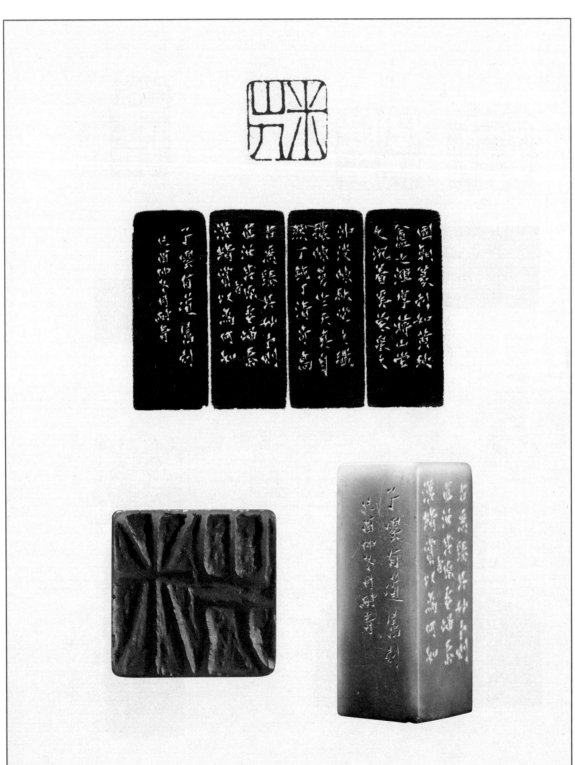

見山：楊峴，字庸齋、見山，
號季仇、藐翁，自署遲鴻殘
叟，浙江湖州人。清代書法家、
金石學家、詩人，著有《遲
鴻軒集》。

不惹盦
庚戌十月朔日刻，充衣垞先生文房。
尊生記。

石頭盦
道光庚戌十月，見山道盟仁兄屬仿漢。
耐青。

恩騎尉印
壬子十月十七日，养疴曼華庵，共成
四印，鐵老仁丈正。叔蓋。

茗香閣
壬子十月十七日，养疴曼華庵，共成
四印，鐵老仁丈正。叔蓋。

茗香閣
茗香閣印。叔蓋篆，甲寅六月朔。

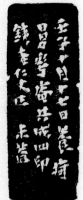

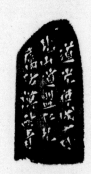

明月前身
甲寅立秋夜，叔蓋仿漢印。

定生印信
漢人鑄銅印。甲寅九月，叔蓋。

孟皋摹古
甲寅小雪，叔蓋作于未虛室。

老夫平生好奇古
此老杜句也。稚禾好奇尚古，刻以應之。
甲寅十月廿二日，叔蓋記。

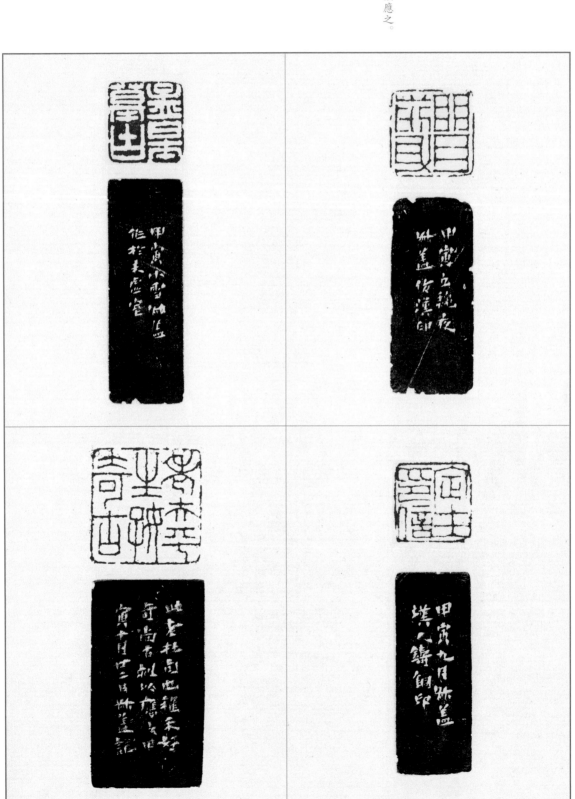

釋禾：范守和，又名范禾，字釋禾，稚禾，號范叔，浙江嘉興人。清代收藏家，所藏古鏡甚夥。

鐵僬：汪士驤，字鐵樵，浙江杭州人。清代文人，曾官杭州千總，擅詩，工篆隸，晚年作小楷尤精。

吳際元印

癸丑冬。叔蓋刻。

守六

守六索刻。甲寅長夏，叔蓋時宿秘山堂。

集虛齋

甲寅五月十一日，過集虛齋，爲稱禾刻。叔蓋記。

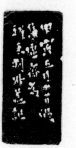

汪氏八分

鐵僬精八分，友人乞予轉請，懼勿能也。刻此蓋用投璧借道之意。甲寅六月，叔蓋。

爽西

甲寅，叔蓋爲爽西尊叔作。

南屏解社之印

社中叔蓋刻，甲寅八月。

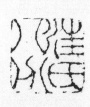

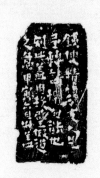

范守和印

稺禾此印，余久置案頭，未報。明日
有虎跑之約，稺禾當過從曼華盦，因
就鐙下以了數月之願。然在近作中最
為出色，勿示俗流也。甲寅十一月，
叔蓋并記。

壬辰范叔

乙卯春正月十一日，叔蓋。

湛廬藏書記

湛廬藏書記。甲寅歲，刻于未虛室，
叔蓋。

稺禾八分

稺禾精八分。乙卯人日，夜窗快雨仿
元人印。叔蓋。

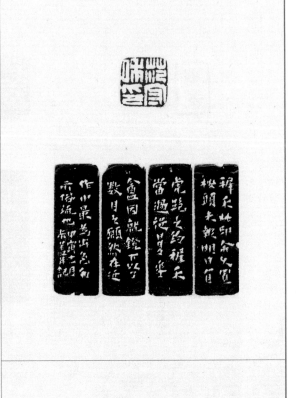

湛廬：王金鉽，字湛廬，號
藹士，浙江杭州人。清代貢生，
藏書家。

錢松

稚禾手摹
魯公《大字仙壇記》石刻既亡，海內
流傳無幾。甲寅歲，稚禾以舊藏精本
手拘一通見貽，可謂篤好之甚者，予
嘉其意（屬）此。稗禾仁弟道盟索刻。
叔蓋八分。

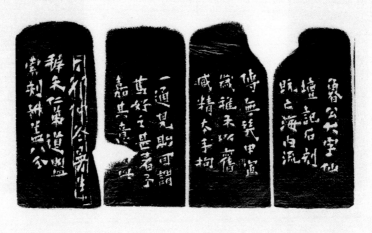

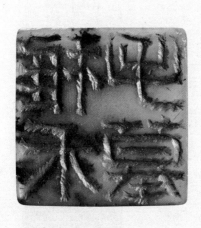

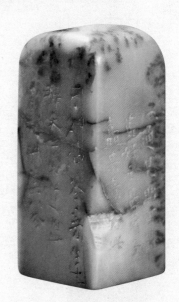

集虛齋
乙卯三月，稱禾歸自江南，復將北
上，約見山、骨山話別。歸途購得
《金松厓漢銅印集》二部，鐙下把玩，
興到成此。西郭外史松。

守知私印
乙卯八月十三日，偕吳江翁叔均、
仁和陸菊珊、錢唐李元李游南屏山
歸，鐙下為屋庵仿漢。叔蓋刻記。

徐之鑒印
乙卯立春日，叔蓋為仲水仁兄作于
未虛室。

丙戌生
丙戌生，攜李范屋庵屬刻。叔蓋，
時乙卯中秋夜。

守知：范守知，又作范五，
字定生，號屋庵，後安、厚盦，
浙江嘉興人。范守和之兄。

翁叔均：翁大年，初名鴻，
字叔鈞、叔均，號陶齋，江
蘇蘇州人。清代篆刻家，取
法秦漢，結體工致妥帖，側
款作小楷，結體工致妥帖，側
款作小楷，頗有韻致。

徐之鑒：字仲水，號竟庵、
梅屏外史，貴州錦屏人。清
代鑒藏家。

節貽：李念孫，字節貽，號
杏簾、一元李，齋號「秋節庵」
浙江杭州人。清代詩人，書
法家，著有《秋節庵詩鈔》。
歐源：字秋濤，浙江杭州人。
清代畫家，工花卉，尤善寫真。

錢松

范守知
乙卯正月十四日，過話雨軒與竟盒話
別，垕盒索刻走筆成此。叔蓋并記。

節貽
乙卯二月，叔蓋為節貽道盟。

范氏垕庵
乙卯八月十六日，冒雨游山，薄暮而歸。
明日話雨軒有約，即夕成此。叔蓋刻。

歐源印
《說文》泉，出厂下，水後人所加。秋
濤名印當從之。乙卯三月，叔蓋刻于
曼華盒。

小靈蘭館
乙卯伏日，叔蓋為小靈蘭館作。

垕庵父
乙卯中秋，無月，風雨蕭然，為垕庵
刻此記之。叔蓋。

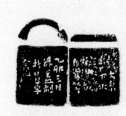

話雨軒印宜身至前迫事毋間願君
自發印信封完

此漢印文字也。乙卯孟冬月，為話雨
軒作于曼華盦。古泉生叔蓋記。

韵琴……丁文蔚，字豹卿，號
韵琴、藍叔，浙江紹興人。
清代書畫家，篆隸深得漢人
古拙之趣，花卉師陳淳，惲
壽平，秀雅古逸，亦工詩。

范禾金石

歲事迫矣，晚窗為秬禾連成三印，只
在項刻，正如夕風之送歸雲也。然亦
無微不至，後人鑒之，定不謂然。乙
卯十二月廿四日，西郭叔蓋氏記于鐙
下。

唯道集虛

秬禾用《南華》[道德]經《道德》意顏其齋，
并摘是句索刻。乙卯十二月，叔蓋并
記于未虛室中。『南華』誤作『道德』。

大碧山館

大碧山館。丁巳八月，叔蓋并題。
大碧山館，予嘗製印而未之一游，曾
與韵琴秋以為期。松記。

集虛齋

范叔集虛齋搜藏石墨，務求精備。丙
辰夏，以余藏《三闕畫像》《耿勳碑》
并刻此贈。叔蓋。

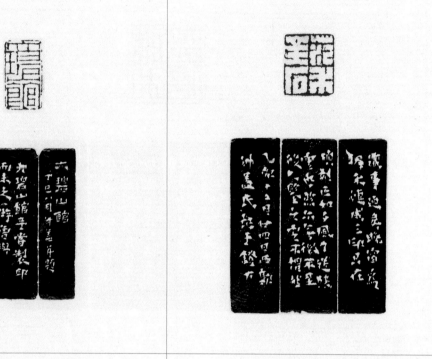

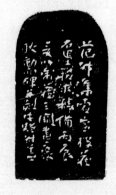

范禾印信

咸豐五年嘉平之初，稃禾以太和間《始平公造像》貽余，此刻陽文凸起，世所罕睹。稃禾與余搜羅金石，考證字畫，夸多而鬭靡者也。割愛見貺，余實深感其德。此印就仿六朝鑄式，所謂如驚蛇入草，非率意者，奉爲審定真迹。叔蓋記。

龍岩

龍岩極賞余印，自去襄陽七年來，不余請矣。茲游俄羅斯，睞寓清江，寄此。丙辰二月，叔蓋刻于未虚室。

青山澹吾廬

青山澹吾廬。丙辰二月廿六日，叔蓋刻于雲居山館，爲仲水弟。

青山澹吾廬：語出唐代韋應物《東郊》。

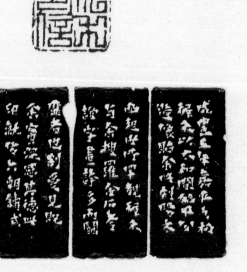

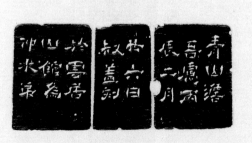

私淑龍門

丙辰四月，爲秭禾作。　叔蓋。

范禾

丙辰五月九日，集虛齋晚窗破寂。　叔
蓋并記。

后安金石

叔蓋爲垕庵刻于潛圖。　丙辰七月。

范五

乙卯仲冬十有二日，過潛圖爲社友垕
庵刻。　叔蓋。

静寄東軒

垕庵囑刻陶句。　丙辰五月望，叔蓋。

范禾

丙辰十一月廿日，叔蓋刻。

藏壽室印

開泰徐氏，實稱宦族。吾友仲水仁弟明府，恬淡嗜古，書畫詩文，畢臻逸妙。收藏秦漢、六朝金石文字，題識考證。眼光洞澈，蓋薛尚功、黃伯思一流人。成豐丙辰八月，以信州匪亂，奉守定陽，予集二三知己，話別于范氏集虛齋，索作是印。然當此，惡泠四郊軍事，旁午之際，不禁戎行騰笑也。叔蓋記。

受經堂

成豐戊午四月十三日，陰雨積旬，潮蒸特甚。几窗間，頗有惡氛，叔蓋焚庵叭香，作此于見（隨）聞隨喜室。并記。

修如意室

戊午七月廿有二日，叔蓋（仿）漢鑿文，長稱精書翰，勤于拓，用十年後便加渾厚矣。「漢」字上脫「仿」字。

厚庵翰墨

伏暑多風，余甚畏之，坐未虛室，自辰及午，爲屋兄作四印。叔蓋記。

楊季子圖書記

季仇藏古圖書必求善本，手自校勘，不貸毫髮，刻此寄之。丁巳正月廿八日，叔蓋記。

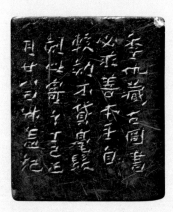

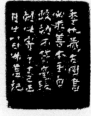

横雲山民

横雲爲松江九峰之一。丁巳秋，公壽
屬刻。叔蓋。

橫雲山民：胡遠，字公壽，
號瘦鶴、小樵、橫雲山民。
清代書畫家，書學顏真卿、
李邕，詩宗少陵，是海上畫
派代表人物之一。

錢松

許乃普印

已未歲暮，叔蓋刻于未虛室中。

上馬殺賊下帷著書

戊午三月，刻于見聞隨喜室鐙下。叔
蓋并記。

守知

仿趙吳興圓朱，厔庵屬。叔蓋。

百石齋

厚庵蓄舊青田最夥，皆予篆刻，秦漢、
六朝無奇不備矣。戊午作此記之，叔蓋。
時徙居鐵廬，厚庵囑此久矣，一旦興
至捉刀，而石失所置，便以他石應之。
未道士再記。

心心契合

余為后安作印不下百石，曾請為百石
齋印，可謂契合矣。戊午五月，叔蓋
篆記。

范禾

叔蓋刻。

存伯：周閑，字存伯、小園，
號范湖居士，浙江嘉興人。
清代詞人、篆刻家、海上畫
派名家。

胡震長壽

聽香精篆刻，深入漢人堂奧，
習亂真，故不輕爲人作。
己酉歲末，
自富春見予爲存伯製印，咄咄稱賞，
以二石索刻。予最樂爲方家作，又不
樂爲方家作，蓋用意過分也。九月十
有三日丁未，風雨如晦，興味蕭然，
午飯後煮茗，成此破寂，隨意奏刀，
尚不乏生動之氣。賞音難得，因當如是，
不審大雅以爲然否？耐青并識于曼
華盦。

老蓋爲鼻山作七十餘印，此其始也。

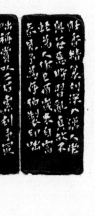

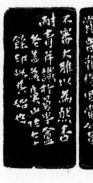

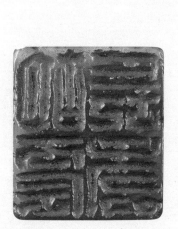

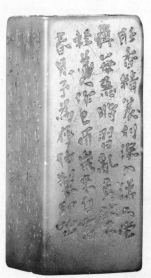

范叔集虚斋印

范叔用『惟道集虚』意名其斋，余作此印，非漫尔也。盖取其用意深纯，不类时俗，因并识之。西郭叔盖刻。

携李范守知章

垕盒属仿汉。叔盖。

璇叔

璇叔属叔盖刻于曼华盦。

范叔赏

范叔心赏之印，属篆小石，盖欲取章句之后耳。叔盖刻并记。

蔡树芝

紫香印。耐青刻。

解社范叔

叔盖刻于曼华盦。

璇叔：魏兆琛，字璇叔、璚叔，浙江杭州人。清代篆刻家。

蔡树芝：字荀瑞，号紫香，浙江德清人。蔡嶰次子。

钱松

一〇〇

汪鳴皋：字蘭生，齋號「駐華吟館」，浙江杭州人。長于行書。

汪鳴皋印

叔蓋仿漢。

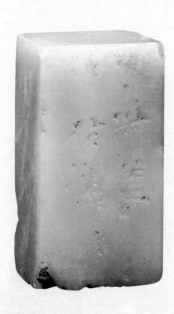

臣繼潮印
叔蓋。

黃鞠長壽
秋士屬。　叔蓋仿漢。

沈祖諫印
耐青為果臺作。

陳杰之印・偉人
韻人屬刻面面印以贈偉人。　叔蓋。

黃鞠：字秋士，號菊癡，上海人。清代畫家，善山水及花卉，亦工人物、仕女，布置熨帖，寓整秀荒逸之中，著有《湘華館集》。

沈祖諫：咸豐三年進士。

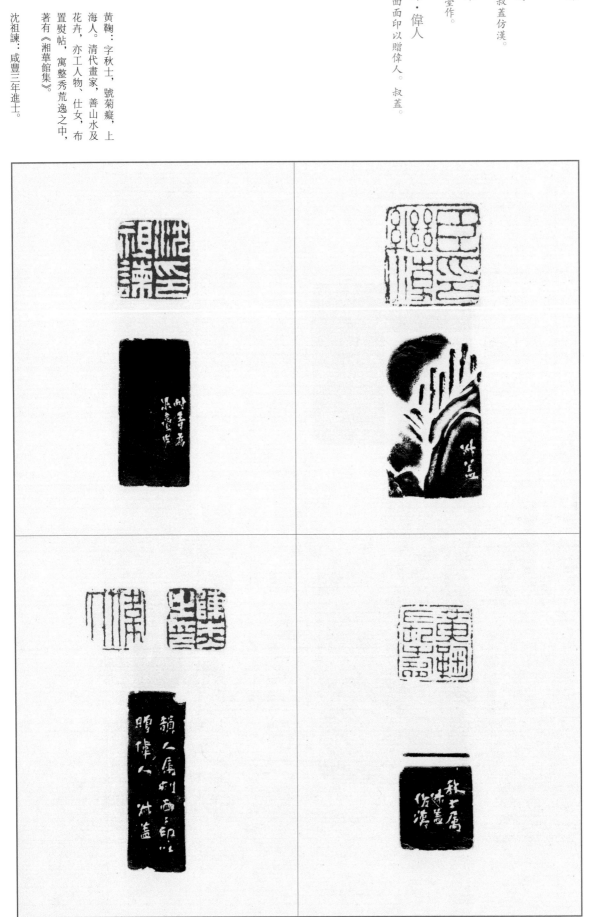

趙光：字退庵，號蓉舫，雲
南昆明人。清代書法家，法
董其昌，筆意凝練圓潤，曾
官刑部尚書。

孫秉元：字性甫，號芋香，
浙江富陽人。清代官員，工
書善畫，好彈丸，能中飛禽。

趙光之印

受業孫秉元屬錢唐錢松製，呈蓉舫夫
子大人清玩。

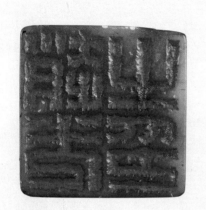

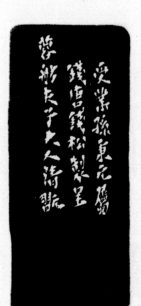

笠庵書畫

笠盦屬。叔蓋刻。

布鼓

余與菊珊有湖上之約，春雨快晴晨起作此，即以應教。叔蓋記。

寶鏡室

稺禾收藏古鏡最夥。叔蓋作印。

話雨軒

話雨軒。厓庵屬。叔蓋刻。

小靈蘭館

小靈蘭館印。叔蓋篆。

無畫藏

厚庵慕坡公無畫藏意屬叔蓋。

笠庵：陳光豫，原名芝，字笠庵，號耕雲散人、馭叟，浙江寧波人。清代著名海派畫家，陳允升子，工山水，層次分明。

孟翁：沈如浩，字小孟，號
蕉圃、竹林老圃、孟翁，浙
江嘉興人。清代篆刻家，工
隸楷，能繪事，尤精鐵筆，
蒼勁古雅。

聲遠草堂

聲遠草堂印。叔蓋篆。

見聞隨喜

聽秋屬叔蓋仿漢人玉印。

畫以字行

孟翁畫以字行，爲仿漢人兩面印。叔蓋。

錢松

聽秋

叔蓋。

不露文章世已驚

序伯屬，耐青仿鎚鑿法。

集虛齋藏真記

范叔賞真精博，搜羅秦銅漢石，古今
書帖，必求善本。拙印何幸，附之以
傳，殊為快事。時范叔有行，倚裝待成。
叔蓋記。

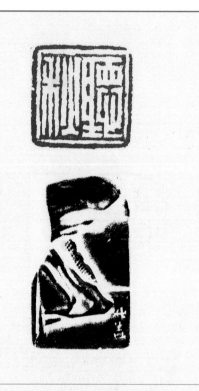

梅里外史

屋庵仁五弟囑，仿蒙泉外史印。董思
白謂：臨帖如驟遇異人，不必相其耳
目、手足、頭面，當觀其舉止、笑語、
精神流露可也。叔蓋。

不露文章世已驚：語出唐代
杜甫《古柏行》。

序伯：程庭鷺，初名振鷺，
字蘊真，問初，號綠卿，改
名庭鷺，字序伯，號蘅鄉。
清代畫家，篆刻家，篆刻以
丁敬、黃易為法，上溯秦漢。

陳豫鍾

秋堂師硯叟，自謂得工整。媞媞復纖纖，未許康莊聘。小印極精能，
芥子須彌境。（陳豫鍾秋堂）

—魏錫曾《績語堂論印匯録·論印詩二十四首》

秋堂作印，筆多于意，儕諸五家，不免如仲宣體弱。

—傳栻《西泠六家印存·西泠六家印譜跋》

浙派始于丁黃而成于二陳，前賢久有定論，二陳謂曼生與秋堂也。曼
生刻印有《種榆仙館印譜》行世，秋堂印雖散見于各譜，訖今尚無專録。曼
碎金寸玉不足以窺全豹。信乎，物之顯晦蓋有定歟？本社同人收藏甚
夥，爰輯是編以備一家。

—吳潛《求是齋印存序》

陳鴻壽

余于并世，最服膺黃小松司馬、蔣山堂處士。小松以樸茂勝，山堂以
遒峭勝。其所作不同，而有所餘干心手之外者無不同。吾友曼生，繼
兩家而起，而能和合兩家兼其所長，而神理意趣，又于兩家之外別自
有其可傳者，益信予前説之不謬也。

—郭麐《種榆仙館印譜引》

種榆道人窮文章之原，搜金石之奧，心邁古人，目無餘子，蒙徒游卅年，
見其所作官私摹印，進而益上，久而彌積，凡夫搢紳先生以及四方仁士、
鄉黨布衣交，莫不案置一石。

—高日濬《種榆仙館印譜序》

草法入篆法，下筆風雷掣。一縱而一橫，十盪更十決。笑彼薑芽手，
旋效蟲蟊齧。（陳鴻壽曼生）

—魏錫曾《績語堂論印匯録·論印詩二十四首》

趙之琛

始學求是齋，材力實遠勝。繼法種榆仙，橫厲闢門徑。安得三萬卷，
潤彼四千乘。（趙之琛次閑）

—魏錫曾《績語堂論印匯録·論印詩二十四首》

次閑先生究心篆刻，其學宗守浙派，而于三代吉金文字熟復于心，不
僅秦漢銅印摹仿神似，切玉文一種，掉臂游行，從心所欲，龍泓譜中
亦無此意境。

—高保康《樂只室印静序》

錢松

予詣叔蓋，見歙汪氏《漢銅印叢》六册，鉛黃凌亂，予曰：『何至是？』
叔蓋歎曰：『此我師也。我自初學篆刻，即逐印摹仿，年復一年，不
自覺模仿幾周矣。學篆刻不從漢印下手，猶讀書不讀《十三經》《二十二
史》。』君識之後世，倘有子雲，當不河漢斯言。

—楊峴《錢君叔蓋逸事》

余于近日印刻中，最服膺者莫如叔蓋錢先生。先生善山水，工書法，
尤嗜金石，致力于篆隸。其刻印以秦漢爲宗，出入國朝丁、蔣、黃、陳、
奚、鄧諸家。同時趙翁次閑方負盛名，先生以异軍特起，直出其上。

—魏錫曾《績語堂論印匯録·錢叔蓋印譜跋》

圖書在版編目（CIP）數據

西泠八家篆刻名品.下／上海書畫出版社編.--上海：上海書畫出版社，2022.1

（中國篆刻名品）

ISBN 978-7-5479-2728-1

I.①西… II.①上… III.①漢字-印譜-中國-清代 IV.①J292.42

中國版本圖書館CIP數據核字（2021）第185171號

中國篆刻名品［十三］

西泠八家篆刻名品（下）

本社 編

責任編輯 張怡忱 田程雨
編　　輯 楊少鋒
審　　讀 陳家紅
責任校對 陳晨
封面設計 劉蕾 陳綠競
技術編輯 包賽明

出版發行 上海世紀出版集團
　　　　 上海書畫出版社
地　　址 上海市閔行區號景路159弄A座4樓
郵政編碼 201101
網　　址 www.ewen.co
　　　　 www.shshuhua.com
E-mail shcpph@163.com
製　　版 杭州立飛圖文製作有限公司
印　　刷 浙江海虹彩色印務有限公司
經　　銷 各地新華書店
開　　本 889×1194 1/16
印　　張 7
版　　次 2022年1月第1版 2022年1月第1次印刷
書　　號 ISBN 978-7-5479-2728-1
定　　價 伍拾捌圓

若有印刷、裝訂質量問題，請與承印廠聯繫